书法经典示范

颜真卿《多宝塔碑》

罗　浩　主编

赵　亮　编著

长江出版传媒

湖北美术出版社

目录

《多宝塔碑》简介

颜真卿（709—784年），字清臣，别号应方，京兆万年（今陕西西安）人，唐代著名政治家、书法家。曾四次被任命为监察御史，后因受权臣杨国忠排斥，被贬为平原太守，人称『颜平原』。唐代宗时官至吏部尚书、太子太师，封鲁郡公，人称『颜鲁公』。颜真卿创立了『颜』楷书，与赵孟頫、柳公权、欧阳询并称『楷书四大家』。

颜真卿的书法初学褚遂良，后又得笔法于张旭。其楷书一反初唐书风，结字由初唐的瘦长变为方形，方中见圆。用笔浑厚强劲，善用中锋笔法，饶有筋骨，亦有锋芒，一般横画略细，竖画、点画、撇画与捺画略粗。这种风格也体现了大唐帝国的风度，创造了新的时代书风。颜真卿与柳公权并称『颜柳』，有『颜筋柳骨』之誉。

《多宝塔碑》，天宝十一年（752年）刻于陕西兴平县千福寺，宋代移入西安碑林，今尚存。高285厘米，宽102厘米，为岑勋撰文，颜真卿书写，史华刊石。碑首题『大唐西京千福寺多宝佛塔感应碑文』，正书34行，每行66字。此碑反映了颜真卿早期的书法风貌，字体工整细致，结构规范严密，用笔一丝不苟，是后人初学楷书的极佳范本。

《多宝塔碑》用笔多中锋，起笔和收笔有明显的顿按。起笔藏锋为主，兼用露锋，方圆并用。有些横画起笔较为外露，多不似柳书的齐头方脚，而是稍存斜尖。收笔用顿笔和回锋的较多，强调『护尾』。横画写至收笔处，常向右下方重按，顿笔回锋，体现出颜体的雄浑、大气之韵；竖画粗壮，浑厚力强。临习此碑应注意用笔的提按转折、结构的内紧外松和上紧下松，细心观察，仔细研究其用笔特点及结构规律，避免内部过于疏朗而流于松散，字形也不可过于方正，而呆板无神。

笔画篇

《多宝塔碑》笔画瘦劲，多骨少肉而不丰腴；横细直粗，折画多变。用笔多为中锋，起笔和收笔顿按明显。

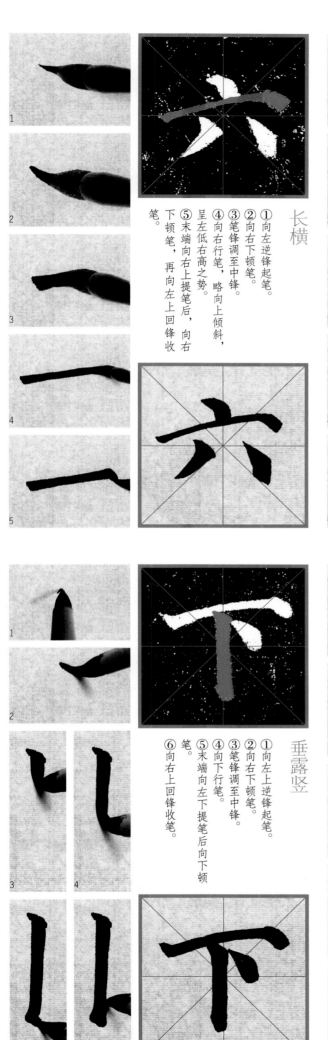

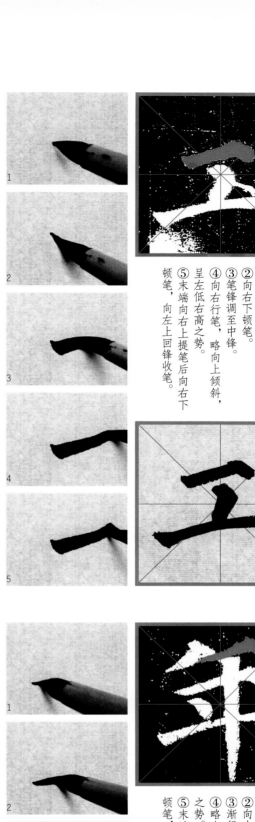

长横

①向左逆锋起笔。
②向右下顿笔。
③笔锋调至中锋。
④向右行笔，略向上倾斜，呈左低右高之势。
⑤末端向右上提笔后，向右下顿笔，再向左上回锋收笔。

短横

①向左逆锋起笔。
②向右下顿笔。
③笔锋调至中锋。
④向右行笔，略向上倾斜，呈左低右高之势。
⑤末端向右上提笔后向右下顿笔，向左上回锋收笔。

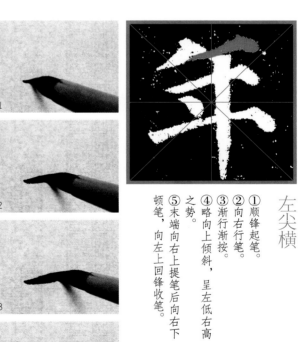

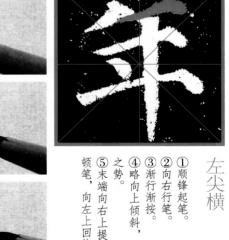

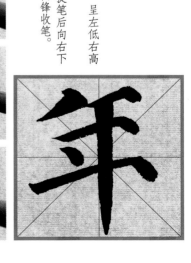

垂露竖

①向左上逆锋起笔。
②向右下顿笔。
③笔锋调至中锋。
④向下行笔。
⑤末端向左下提笔后向下顿笔。
⑥向右上回锋收笔。

左尖横

①顺锋起笔。
②向右行笔。
③渐行渐按。
④略向上倾斜，呈左低右高之势。
⑤末端向右上提笔后向右下顿笔，向左上回锋收笔。

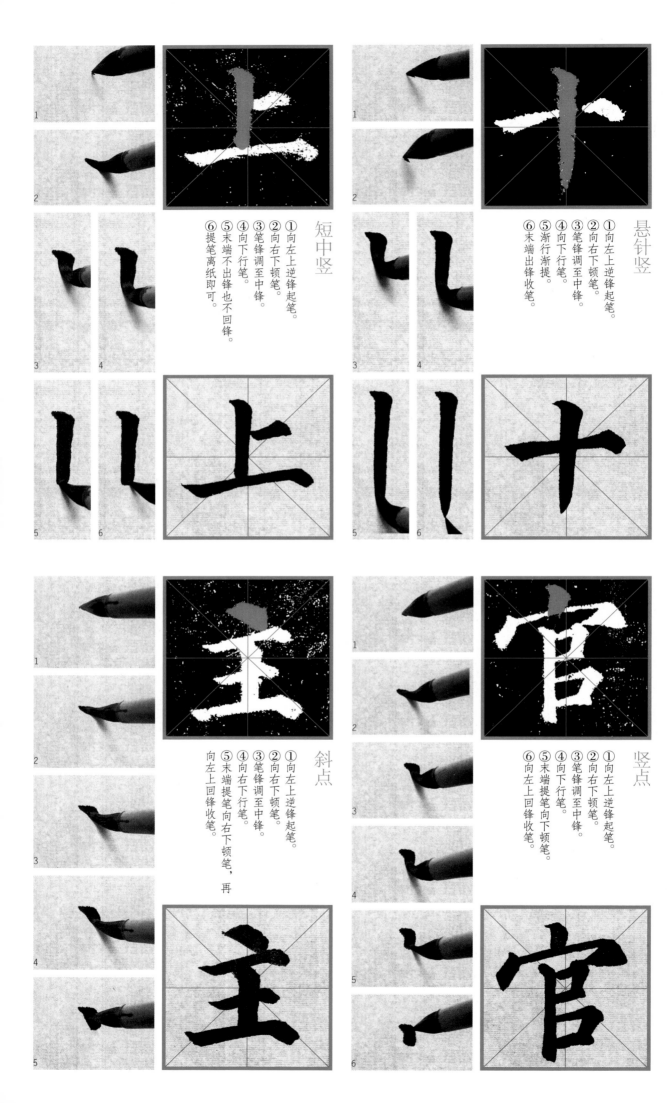

短中竖

①向左上逆锋起笔。
②向右下顿笔。
③笔锋调至中锋。
④向下行笔。
⑤末端不出锋也不回锋。
⑥提笔离纸即可。

悬针竖

①向左上逆锋起笔。
②向右下顿笔。
③笔锋调至中锋。
④向下行笔。
⑤渐行渐提。
⑥末端出锋收笔。

斜点

①向左上逆锋起笔。
②向右下顿笔。
③笔锋调至中锋。
④向右下行笔。
⑤末端提笔向右下顿笔，再向左上回锋收笔。

竖点

①向左上逆锋起笔。
②向右下顿笔。
③笔锋调至中锋。
④向下行笔。
⑤末端提笔向下顿笔，
⑥向左上回锋收笔。

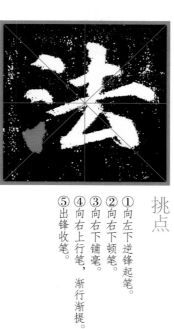

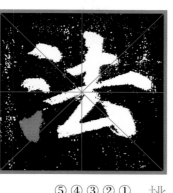

挑点

①向左下逆锋起笔。
②向右下顿笔。
③向右下铺毫。
④向右上行笔，渐行渐提。
⑤出锋收笔。

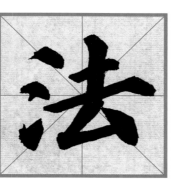

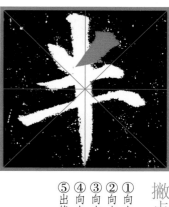

撇点

①向左上逆锋起笔。
②向右下顿笔。
③向右下铺毫。
④向左下行笔，渐行渐提。
⑤出锋收笔。

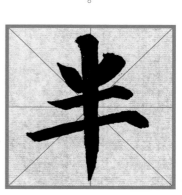

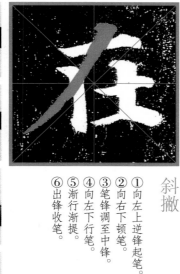

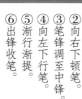

斜撇

①向左上逆锋起笔。
②向右下顿笔。
③笔锋调至中锋。
④向左下行笔。
⑤渐行渐提。
⑥出锋收笔。

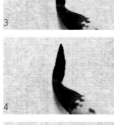

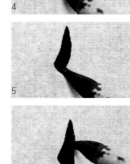

垂点

①顺锋起笔。
②向下行笔。
③渐行渐按。
④稍向左倾斜。
⑤末端向左下提笔后向右下顿笔。
⑥向右上回锋收笔。

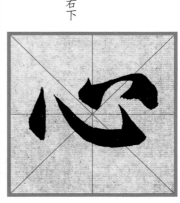

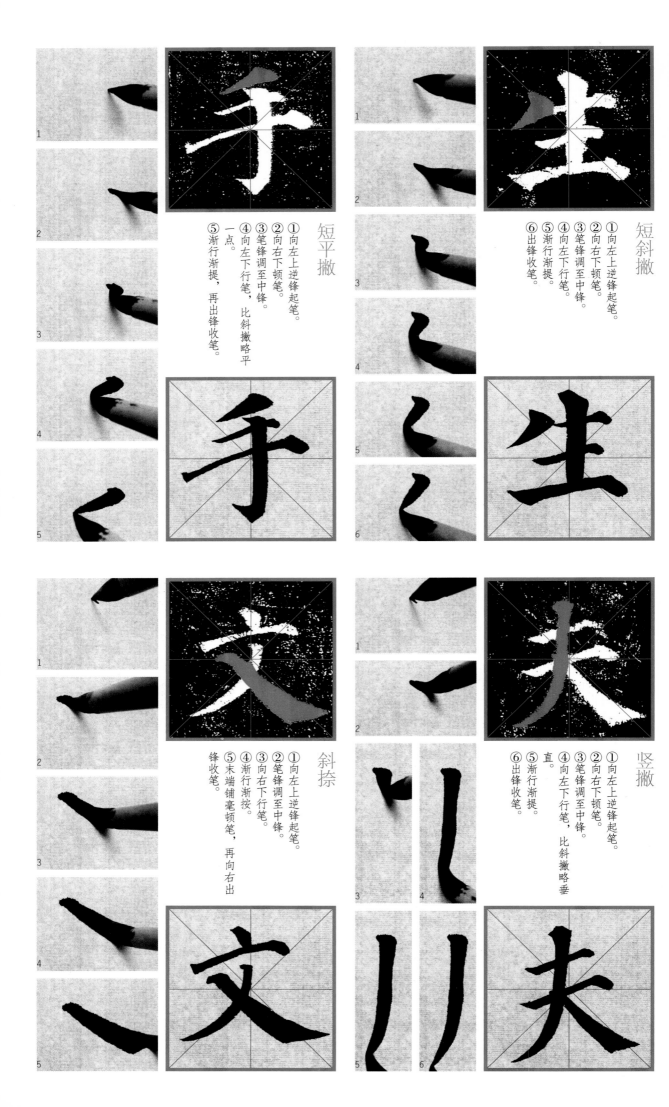

短平撇

①向左上逆锋起笔。
②向右下顿笔。
③笔锋调至中锋。
④向左下行笔，比斜撇略平一点。
⑤渐行渐提，再出锋收笔。

短斜撇

①向左上逆锋起笔。
②向右下顿笔。
③笔锋调至中锋。
④向左下行笔。
⑤渐行渐提。
⑥出锋收笔。

斜捺

①向左上逆锋起笔。
②笔锋调至中锋。
③向右下行笔。
④渐行渐按。
⑤末端铺毫顿笔，再向右出锋收笔。

竖撇

①向左上逆锋起笔。
②向右下顿笔。
③笔锋调至中锋。
④向左下行笔，比斜撇略垂直。
⑤渐行渐提。
⑥出锋收笔。

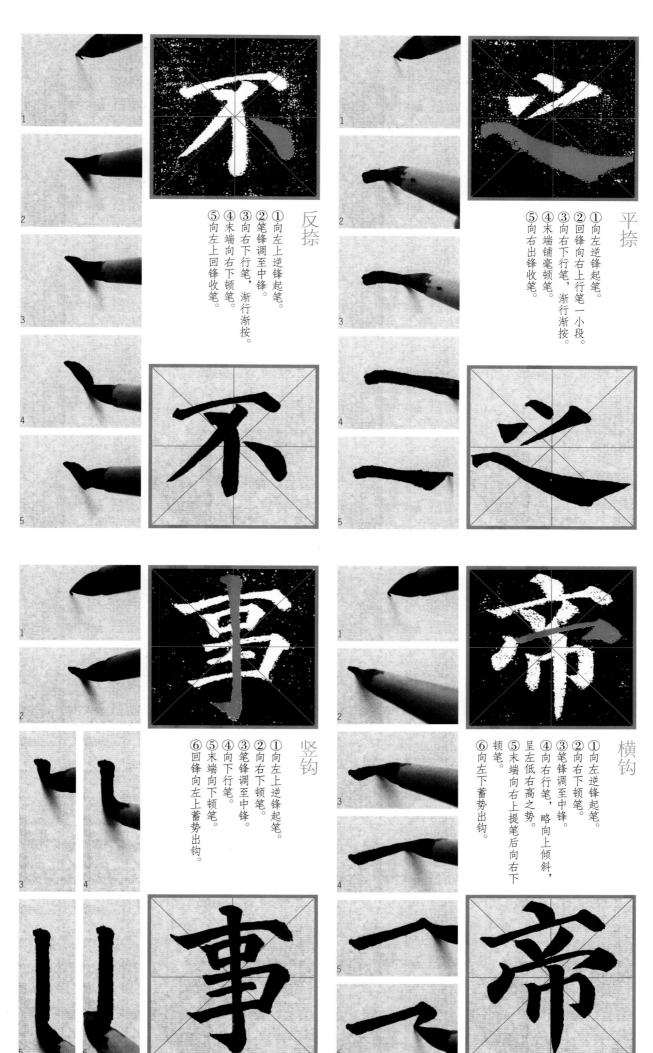

反捺

① 向左上逆锋起笔。
② 笔锋调至中锋，
③ 向右下行笔，渐行渐按。
④ 末端向右下顿笔。
⑤ 向左上回锋收笔。

平捺

① 向左逆锋起笔。
② 回锋向右上行笔一小段。
③ 向右下行笔，渐行渐按。
④ 末端铺毫顿笔。
⑤ 向右出锋收笔。

竖钩

① 向左上逆锋起笔。
② 向右下顿笔。
③ 笔锋调至中锋。
④ 向下行笔。
⑤ 末端向下顿笔。
⑥ 回锋向左上蓄势出钩。

横钩

① 向左逆锋起笔。
② 向右下顿笔。
③ 笔锋调至中锋。
④ 向右行笔，略向上倾斜，呈左低右高之势。
⑤ 末端向右上提笔后向右下顿笔。
⑥ 向左下蓄势出钩。

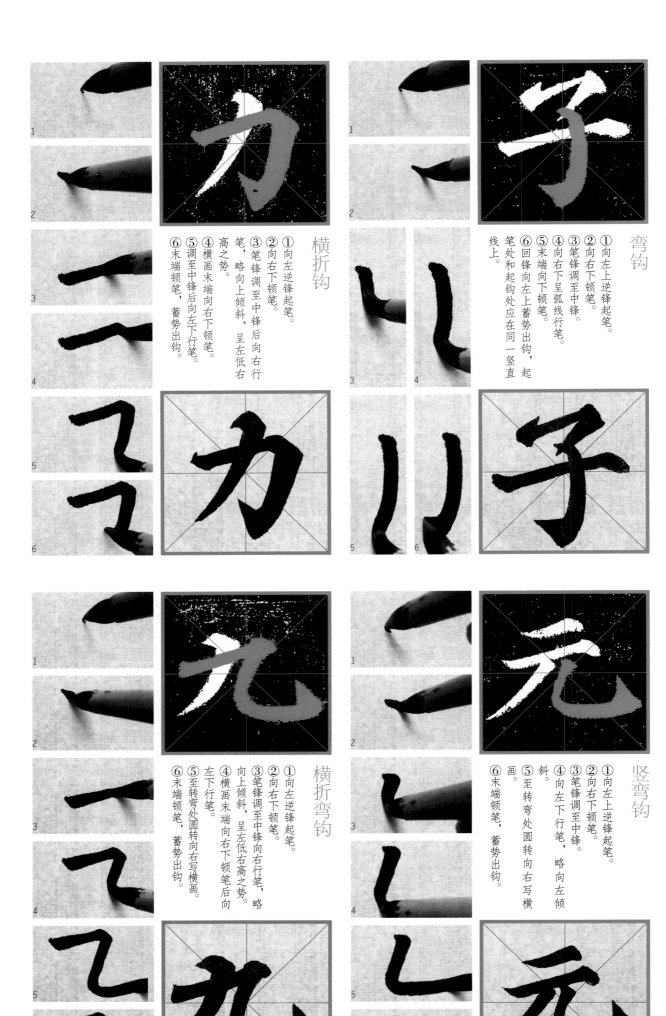

横折钩

①向左逆锋起笔。
②向右下顿笔。
③笔锋调至中锋后向右行笔，略向上倾斜，呈左低右高之势。
④横画末端向右下顿笔。
⑤调至中锋后向左下行笔。
⑥末端顿笔，蓄势出钩。

弯钩

①向左上逆锋起笔。
②向右下顿笔。
③笔锋调至中锋。
④向右下呈弧线行笔。
⑤末端向左下顿笔。
⑥回锋向左上蓄势出钩，起笔处和起钩处应在同一竖直线上。

横折弯钩

①向左逆锋起笔。
②向右下顿笔。
③笔锋调至中锋向右行笔，略向上倾斜，呈左低右高之势。
④横画末端向右下顿笔后向左下行笔。
⑤至转弯处圆转向右写横画。
⑥末端顿笔，蓄势出钩。

竖弯钩

①向左上逆锋起笔。
②向右下顿笔。
③笔锋调至中锋。
④向左下行笔，略向左倾斜。
⑤至转弯处圆转向右写横画。
⑥末端顿笔，蓄势出钩。

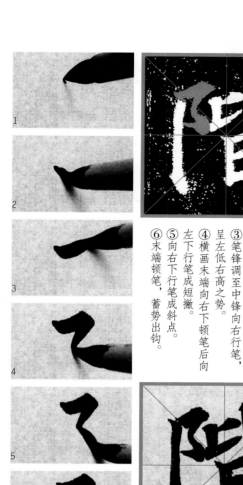

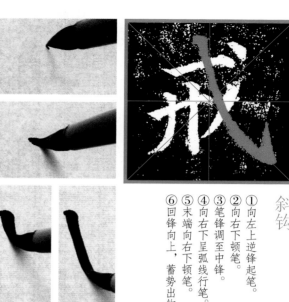

左耳钩

①向左逆锋起笔。
②向右下顿笔。
③笔锋调至中锋向右行笔，呈左低右高之势。
④横画末端向右下顿笔后向左下行笔成短撇。
⑤向右下行笔成斜点。
⑥末端顿笔，蓄势出钩。

斜钩

①向左上逆锋起笔。
②向右下顿笔。
③笔锋调至中锋。
④向右下呈弧线行笔。
⑤末端向右下顿笔。
⑥回锋向上，蓄势出钩。

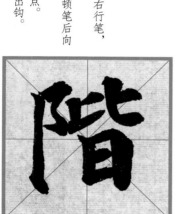

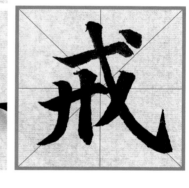

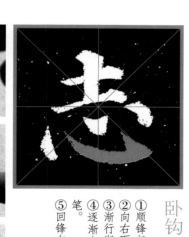

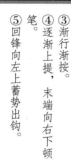

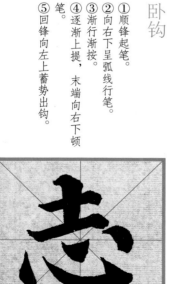

卧钩

①顺锋起笔。
②向右下呈弧线行笔。
③渐行渐按。
④逐渐上提，末端向右下顿笔。
⑤回锋向左上蓄势出钩。

右耳钩

①向左逆锋起笔。
②向右下顿笔。
③笔锋调至中锋向右行笔，略向上倾斜，呈左低右高之势。
④横画末端向右下顿笔后向左下行笔成短撇。
⑤向右下行笔成斜点。
⑥末端顿笔，蓄势出钩。

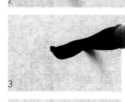
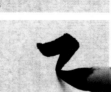

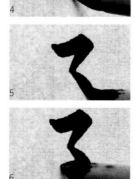

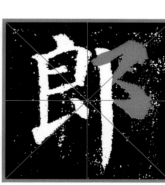

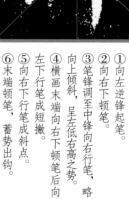
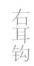

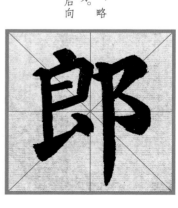

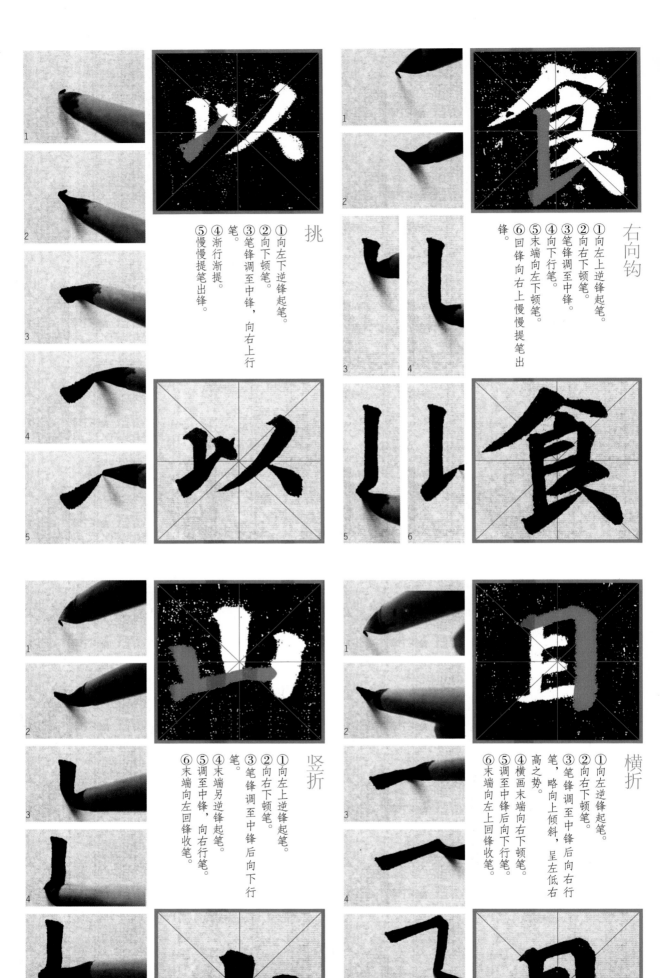

挑
①向下逆锋起笔。
②向下顿笔。
③笔锋调至中锋，向右上行笔。
④渐行渐提。
⑤慢慢提笔出锋。

右向钩
①向左上逆锋起笔。
②向右下顿笔。
③笔锋调至中锋。
④向下行笔。
⑤末端向左下顿笔。
⑥回锋向右上慢慢提笔出锋。

竖折
①向左上逆锋起笔。
②向右下顿笔。
③笔锋调至中锋后向下行笔。
④末端另逆锋起笔。
⑤调至中锋，向右行笔。
⑥末端向左回锋收笔。

横折
①向左下逆锋起笔。
②向右下顿笔。
③笔锋调至中锋后向右行笔，略向上倾斜，呈左低右高之势。
④横画末端向右下顿笔。
⑤调至中锋后向下行笔。
⑥末端向左上回锋收笔。

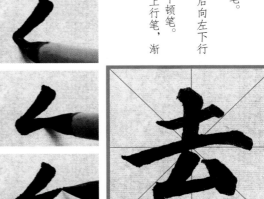

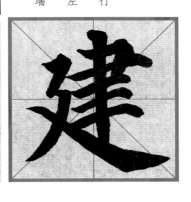

横折折撇

①向左上逆锋起笔。
②向右下顿笔。
③笔锋调至中锋后向右行笔，呈左低右高之势。
④横画末端顿笔，再向左写撇画。
⑤向右行笔笔成一短横，末端向右下顿笔后再写长撇。

撇折

①向左上逆锋起笔。
②向右下顿笔。
③笔锋调至中锋后向左下行笔。
④至末端后向右下顿笔，
⑤调至中锋向右上行笔，渐行渐提。
⑥出锋收笔。

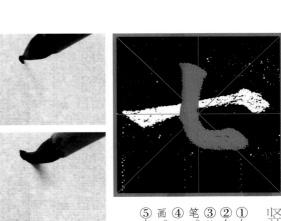

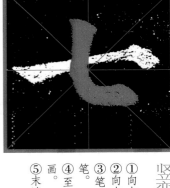

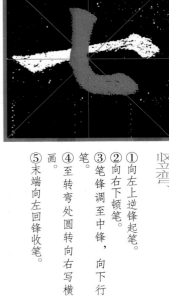

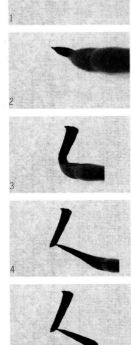

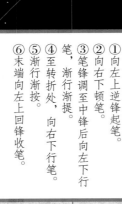

撇点

①向左上逆锋起笔。
②向右下顿笔。
③笔锋调至中锋后向左下行笔，渐行渐提。
④至转折处，向右下行笔。
⑤渐行渐按。
⑥末端向左上回锋收笔。

竖弯

①向左上逆锋起笔。
②向右下顿笔。
③笔锋调至中锋，向下行笔。
④至转弯处圆转向右写横画。
⑤末端向左回锋收笔。

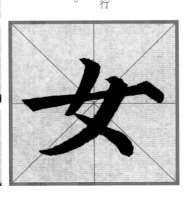

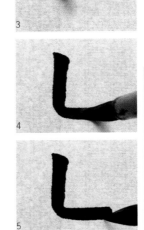

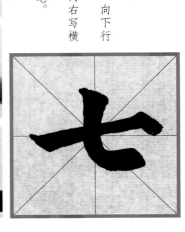

部首篇

《多宝塔碑》部首中，横、竖笔画粗细对比鲜明，富有节奏、韵律美感；撇画轻盈挺健；捺画粗壮有力，捺脚极长，顿挫后踢出开放，含蓄而有峻利之感。

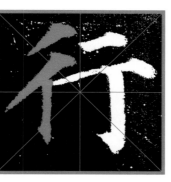
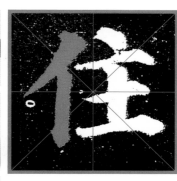
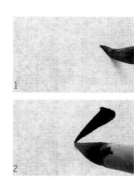

双人旁

两撇起笔处在同一条竖直线上，上撇短，下撇长，倾斜角度略有不同，竖画为垂露竖。

单人旁

先撇后竖，竖画为垂露竖，竖画的长短根据字形结构而定。

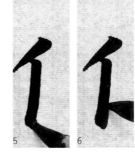
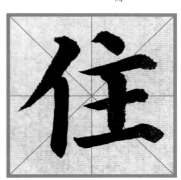

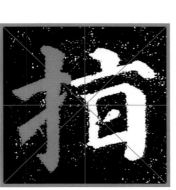
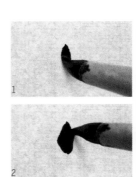

提手旁

竖钩起笔为藏锋。短横略往右上方倾斜。挑画大部分在竖钩左侧，末端在横画左侧或与之右齐。

竖心旁

竖画为垂露竖，左点为竖点，右点为斜点，左低右高，相互呼应。

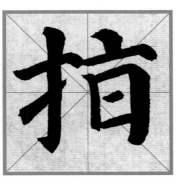

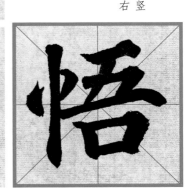

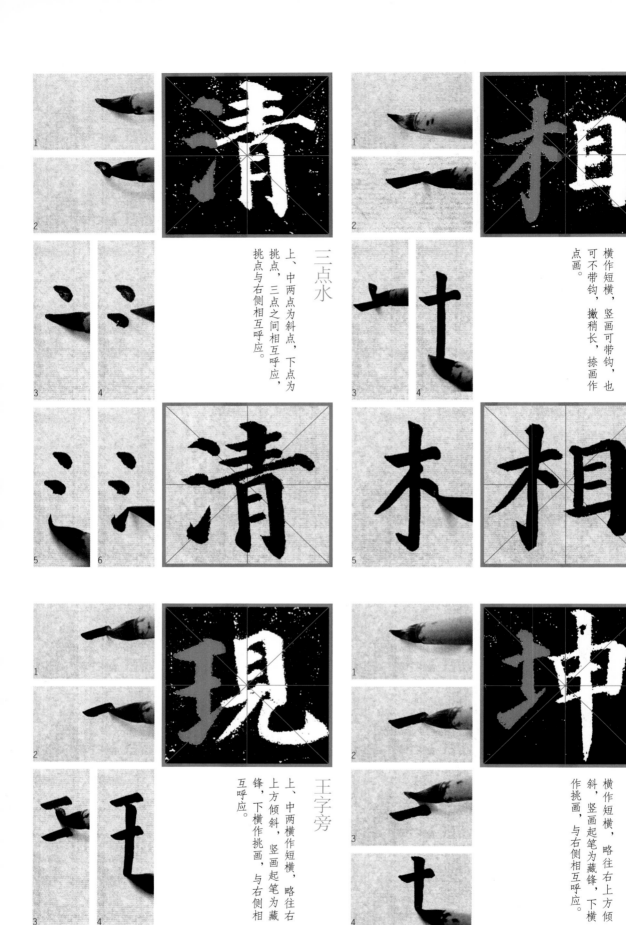

三点水

上、中两点为斜点，下点为挑点，三点之间相互呼应，挑点与右侧相互呼应。

木字旁

横作短横，竖画可带钩，也可不带钩，撇稍长，捺画作点画。

王字旁

上、中两横作短横，竖画起笔为藏锋，略往右上方倾斜，下横作挑画，与右侧相互呼应。

土字旁

横作短横，略往右上方倾斜，竖画起笔为藏锋，下横作挑画，与右侧相互呼应。

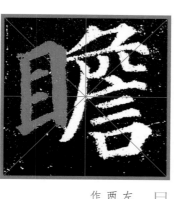
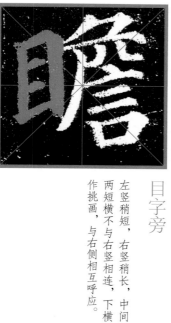

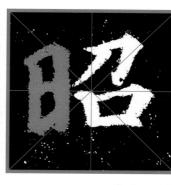
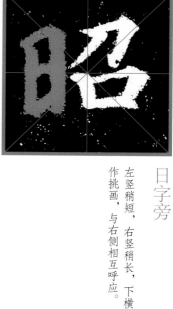

目字旁

左竖稍短，右竖稍长，中间两短横不与右竖相连，下横作挑画，与右侧相互呼应。

日字旁

左竖稍短，右竖稍长，下横作挑画，与右侧相互呼应。

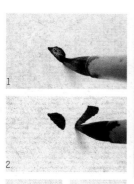
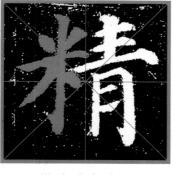

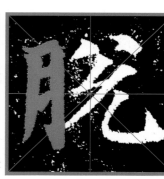

米字旁

竖钩起笔为藏锋。左点作斜点，右点作撇点，两点之间相互呼应，左撇稍长，右捺作点画。横在竖画中间偏上的位置，竖画在横画中间偏右的位置。

月字旁

首笔为竖撇，竖钩的钩不宜过长，中间两短横可与上横平行，也可以把下横变成一挑，与右侧相互呼应。

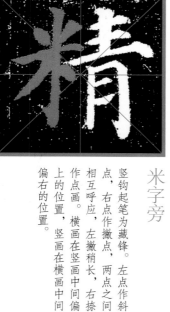
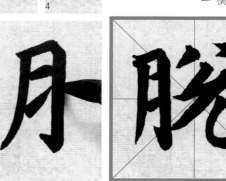

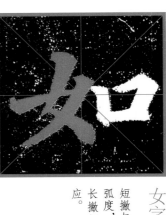

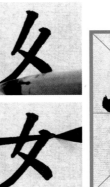

女字旁

短撇与长点相连，长撇略带弧度，横作提处理，末端与长撇相交，与右侧相互呼应。

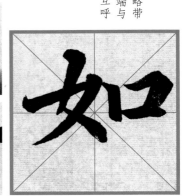

火字旁

上面两点之间相互呼应，竖撇稍长，捺画作点画。

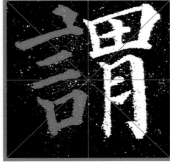
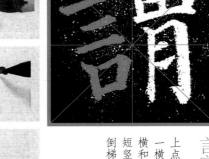

绞丝旁

第一个撇折略小于第二个撇折，角度也不同，第一个向下，第二个向上。点画为撇点，与下面三点相互呼应。下面三点间距匀称，形态不一，彼此相互呼应。

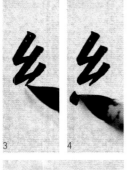
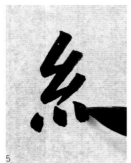
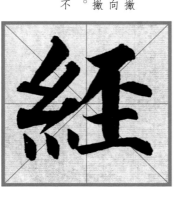
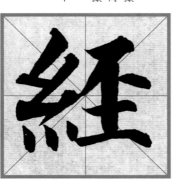

言字旁

上点多为斜点或竖点，在第一横中间偏右的位置。第二横和第三横略短。『口』的短竖与横折均向内倾斜，呈倒梯形。

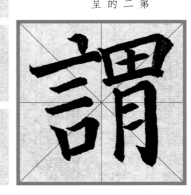

1

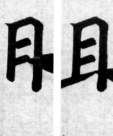

2

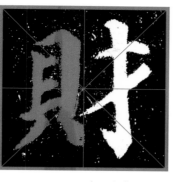

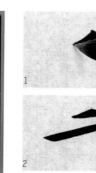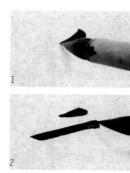

贝字旁

左竖稍短，右竖稍长，中间两短横平行，最后一横与撇相交。

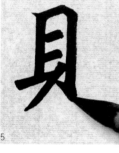

3　4

5

1

2

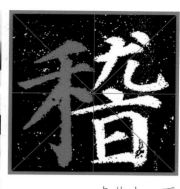

禾字旁

上撇稍短，在横画中间偏右的位置，下撇稍长，捺画作点画。

3　4

5

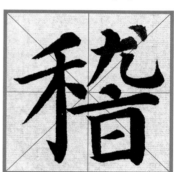

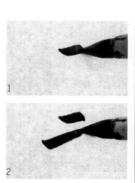

1

2

石字旁

横较短。撇较长，起笔在横画中间偏左的位置。『口』稍小，在撇画中间偏下的位置。

3

4

5

6

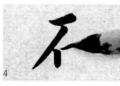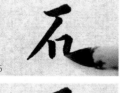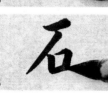

1

2

示字旁

上点为横点，横画与撇画相连，捺画作点画，竖画为垂露竖。

3

4

5

6

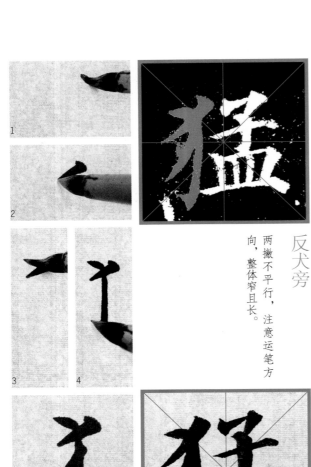
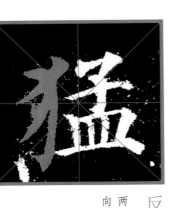

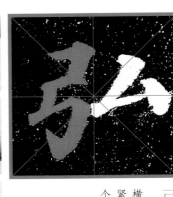

反犬旁

两撇不平行，注意运笔方向，整体窄且长。

弓字旁

横较细，折笔较粗，上部较紧凑，下部较舒展，注意两个横折的变化。

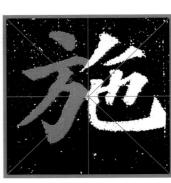
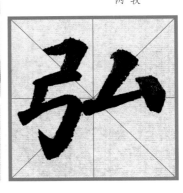

马字旁

上部横画间距匀称，下面四点较紧凑，且相互呼应。

方字旁

点画为斜点，起笔在横画中间偏右的位置，横较短，撇和横折钩较长。

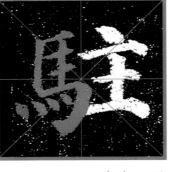

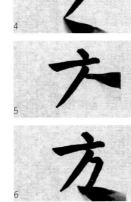
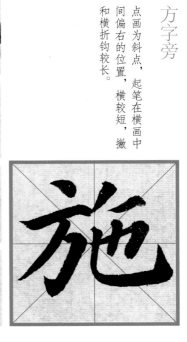

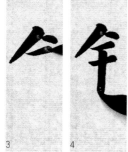
1
2

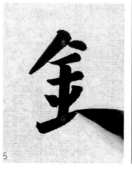

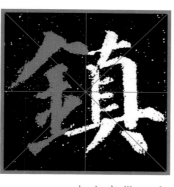

金字旁

撇较长，捺画变点画，上、中横较短，下横作挑画，与右侧部分相互呼应。中间两点左低右高，彼此呼应。

3
4

5

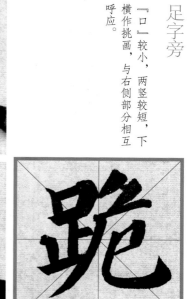

足字旁

「口」较小，两竖较短，下横作挑画，与右侧部分相互呼应。

1
2

3
4

5

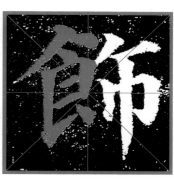

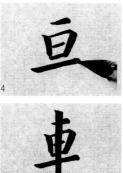

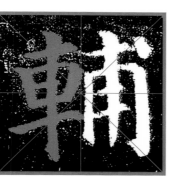

车字旁

上横较短，下横较长，竖画为垂露竖。

1

2

3

4

5

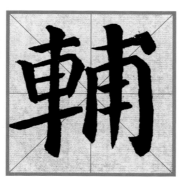

食字旁

撇较长，捺画变点画，提画较长，末端与斜点相交。

1

2

3

4

5

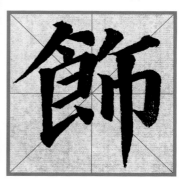

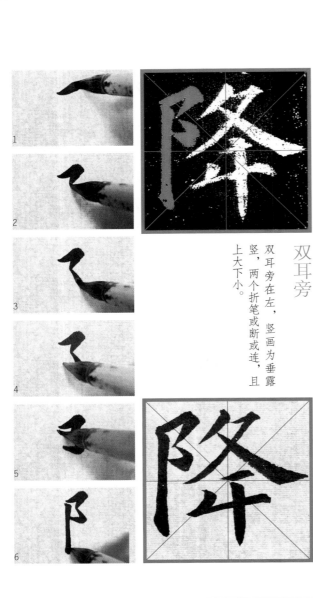

1
2
3
4
5
6

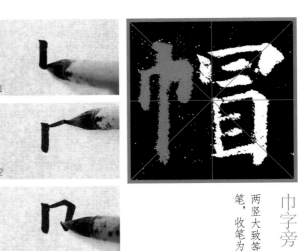

两竖大致等长，竖画藏锋起笔，收笔为垂露。

1
2
3
4

双耳旁

双耳旁在左，竖画为垂露竖，两个折笔或断或连，且上大下小。

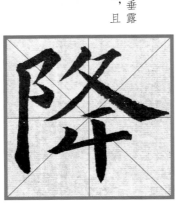

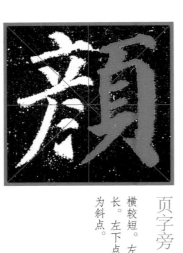

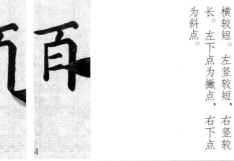

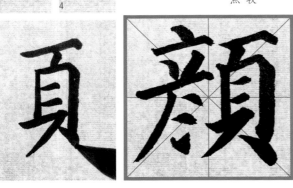

页字旁

横较短。左竖较短，右竖较长。左下点为撇点，右下点为斜点。

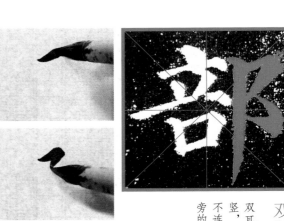

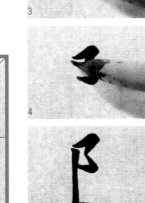

1
2
3
4
5

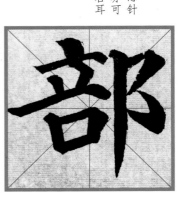

双耳旁

双耳旁在右，竖画为悬针竖，两个折笔可相连，亦可不连，相对于左耳旁，右耳旁的耳部较大。

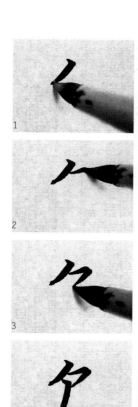

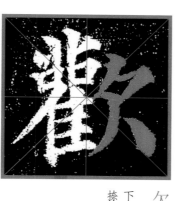

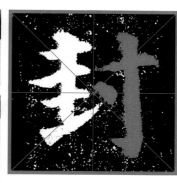

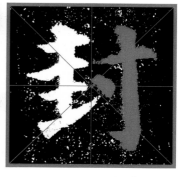

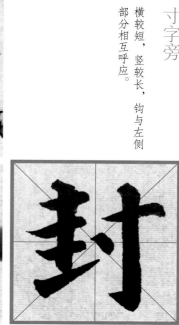

欠字旁

下撇一般为竖撇，捺为反捺，且略长。

寸字旁

横较短，竖较长，钩与左侧部分相互呼应。

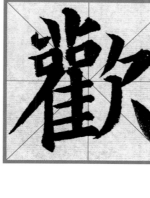

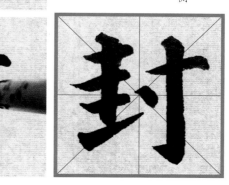

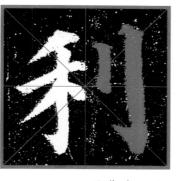

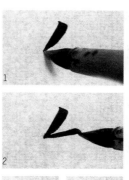

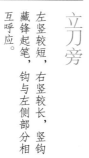

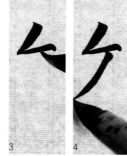

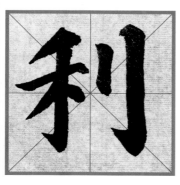

立刀旁

左竖较短，右竖较长，竖钩藏锋起笔，钩与左侧部分相互呼应。

反文旁

第一点作斜撇。下撇稍短，捺稍长。

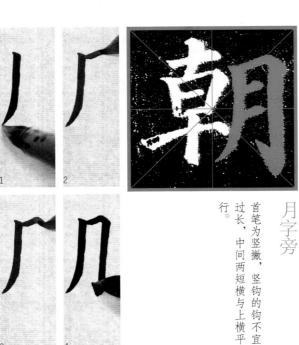

月字旁

首笔为竖撇，竖钩的钩不宜过长，中间两短横与上横平行。

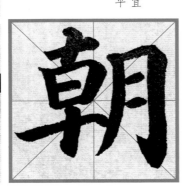

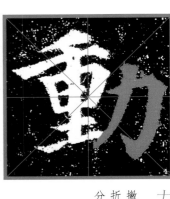

力字旁

撇在横中间偏左的位置，横折钩用笔较重，钩与左侧部分相互呼应。

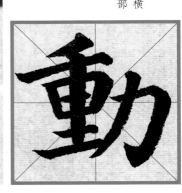

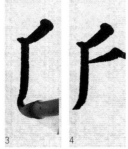

斤字旁

撇较短，竖撇较长，横不要太靠上，竖画为悬针竖。

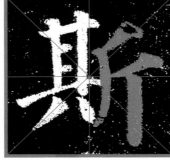

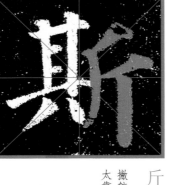
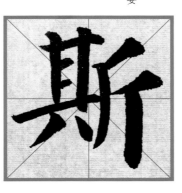

单耳旁

竖较长，可作悬针，横折钩较小，且在竖画中间以上的位置。

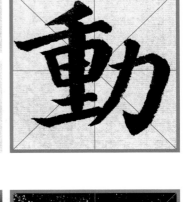
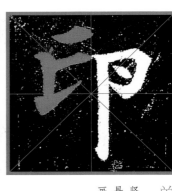
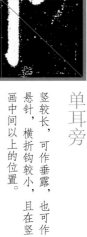
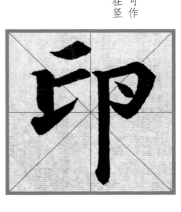

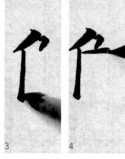
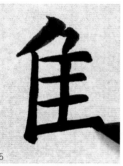

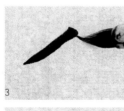

隹字旁

撇较短，竖较长，且为垂露竖。四横相互平行，长短不一，注意其变化。

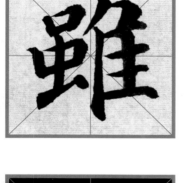
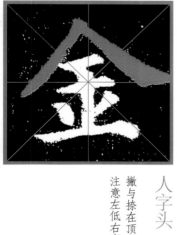

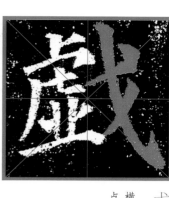

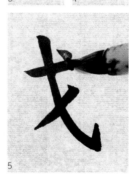

戈字旁

横和撇较短，钩不宜过长，点与横可相连，亦可不连。

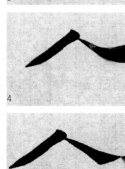
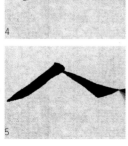

人字头

撇与捺在顶部相交，书写时注意左低右高，左轻右重。

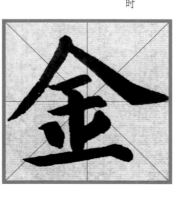

草字头

《多宝塔碑》里的草字头大多在横画处断开，左右分开写，右部略高，四个笔画之间相互呼应。

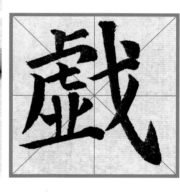

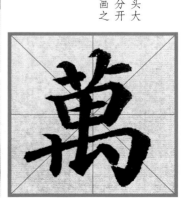

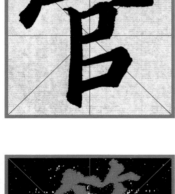

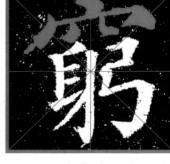

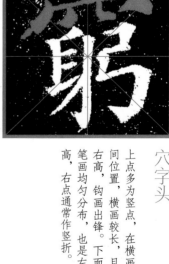

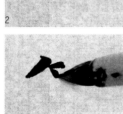

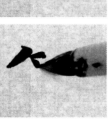

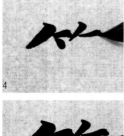

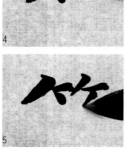

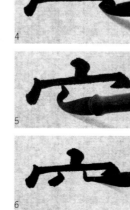

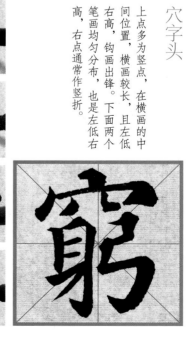

宝盖头

上点多为竖点，在横画的中间位置，横画较长，且左低右高，钩画出锋。

秃宝盖

左垂点较短，横画较长，且左低右高，钩画出锋。

竹字头

两撇点同向，两横为左尖横，且较短，下两点向内收拢。

穴字头

上点多为竖点，在横画的中间位置，横画较长，且左低右高，钩画出锋。下面两个笔画均匀分布，也是左低右高，右点通常作竖折。

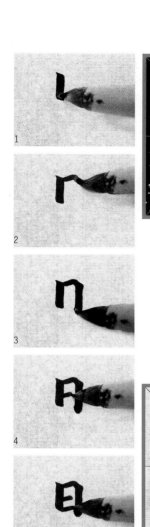

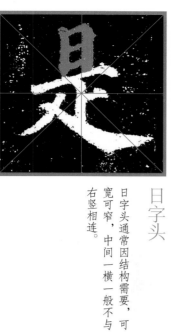

日字头

日字头通常因结构需要，可宽可窄，中间一横一般不与右竖相连。

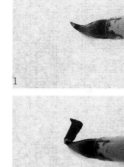
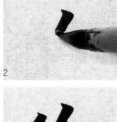
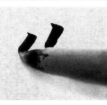

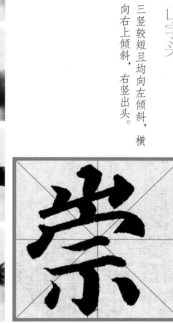

山字头

三竖较短且均向左倾斜，横向右上倾斜，右竖出头。

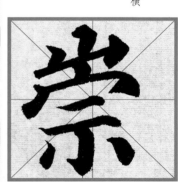

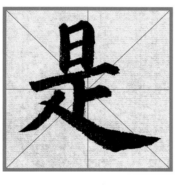

常字头

上面三个笔画相互呼应，且左低右高，横较长，钩画出锋。

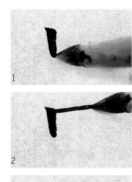
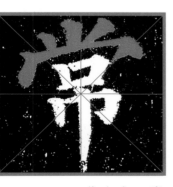
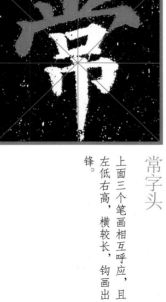

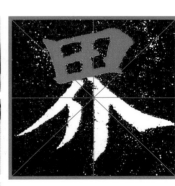

田字头

左右两竖均向内收拢，三横相互平行，中间一横一般不与右竖相连。

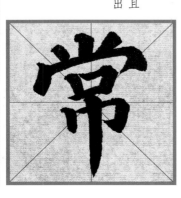

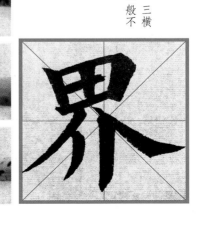

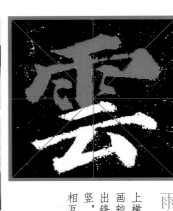

1
2
3
4
5

登字头

撇与捺向外伸展，四个短笔画位于撇与捺的上半部，书写时注意左低右高，左轻右重。

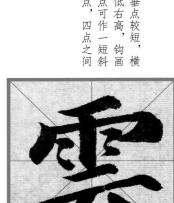

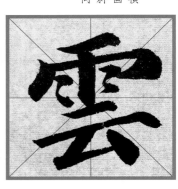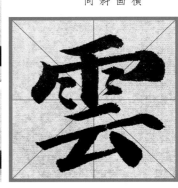

雨字头

上横较短，左垂点较短，横画较长，且左低右高，钩画出锋，左侧两点可作一短斜竖，亦可作两点，四点之间相互呼应。

1
2
3
4
5

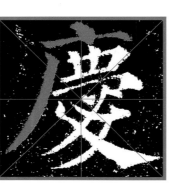

广字头

点在横的中间位置，撇为竖撇，且较长，两笔起笔不相连。

1
2
3
4
5

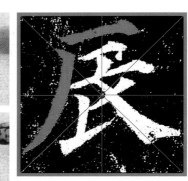

厂字头

横为短横，撇为竖撇，且较长，两笔起笔不相连。

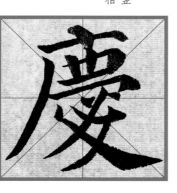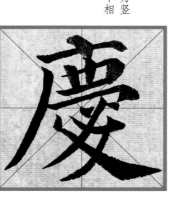

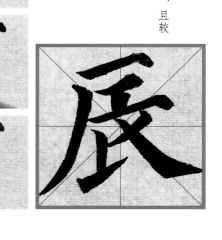

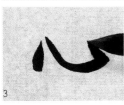

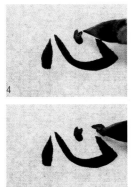

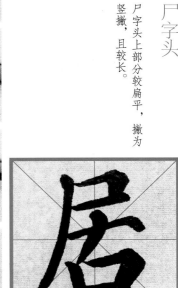

心字底

卧钩的钩画指向字心，三点在同一条直线上，相互呼应，笔断意连。

尸字头

尸字头上部分较扁平，撇为竖撇，且较长。

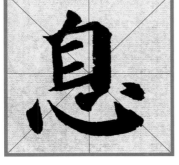

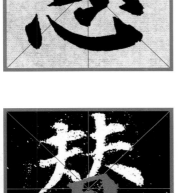

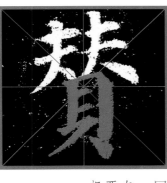

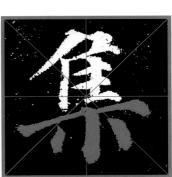

贝字底

左竖稍短，右竖稍长，中间两短横平行，最后一横与撇相交。

木字底

横为长横，竖作垂露或出钩，通常把撇和捺写作两点，两点之间相互呼应。

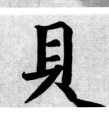

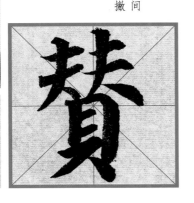

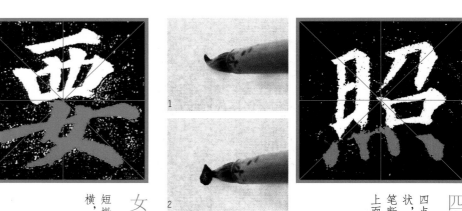

四点水

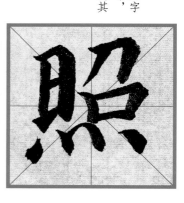

四点在同一直线上，呈八字状，错落有致，分布均匀，笔断意连，宽度不得超过其上面的部分。

女字底

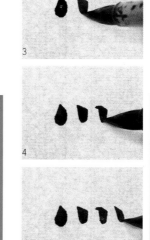

短撇与长点相连，横为长横，长撇略带弧度。

皿字底

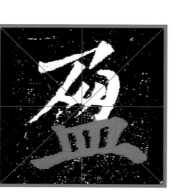

左右两竖向内收拢，四竖均较短，且间距匀称，横为长横。

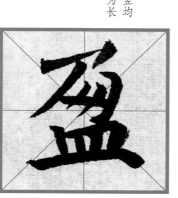

王字底

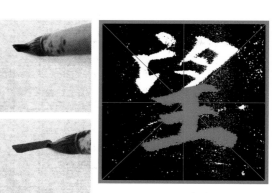

三横相互平行，上面两横较短，下横较长，竖画在横画中间。

日字底

日字底通常较窄，三横间距均匀，相互平行，中间一横一般不与右竖相连。

巾字底

左右两竖均较短，竖为悬针竖，且较长。

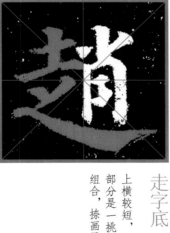

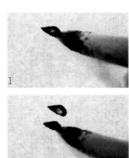

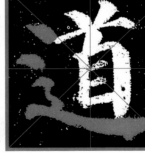

走字底

上横较短，下横较长。下面部分是一挑点与一长撇点的组合，捺画最长，取平势。

走之底

走之底上的斜点可作一点或两点，视情况而定。作一点时，下部略松，反之略紧。捺画最长，取平势。

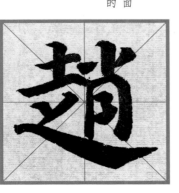

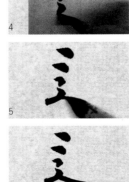

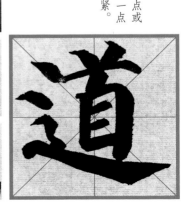

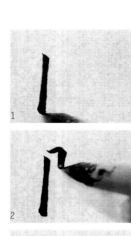
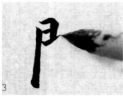
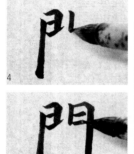

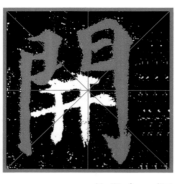
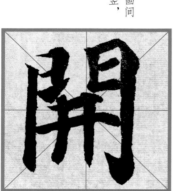

门字框

左竖通常为垂露竖，横画间距均匀，右竖略长于左竖，且较粗，钩较短。

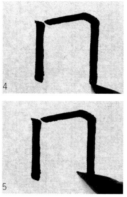

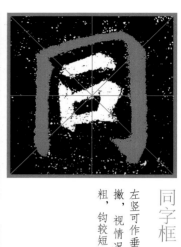

同字框

左竖可作垂露竖，亦可作竖撇，视情况而定。右竖较粗，钩较短。

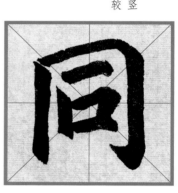

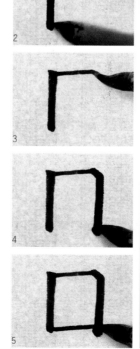

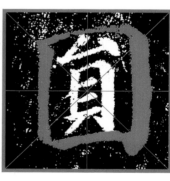
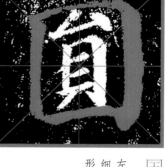

国字框

左竖较短，右竖较长，横较细，右竖最粗。整体呈长方形，有时略长。

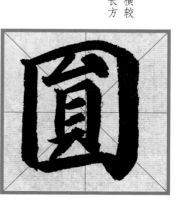

结构篇

《多宝塔碑》的结构体现在横平竖直，穿插匀称，疏密得当。笔画较少的字结构舒朗，主要笔画舒展有力；笔画较多的字则中宫紧密，布局匀称。

左宽右窄

通常情况下，左边部分笔画比较多的字，所占面积相对较多。有的左右等高，如"利"；有的形成错落美，如"彤"。

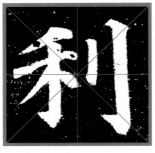 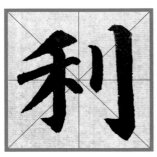 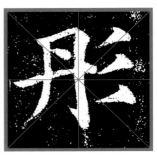 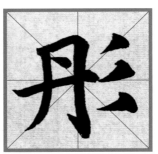

左窄右宽

左侧偏旁较简单，右侧笔画较多的时候，通常是左窄右宽，如"坤""塔"。

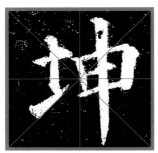 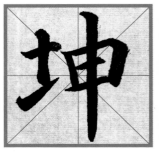 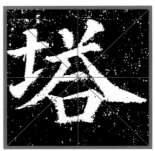

左右等宽

左右所占面积几乎相同，比例均匀，如"杂""于"。

左中右结构

左中右结构的字一般较方，三部分有的等高，有的相互错落，宽窄不一。书写时注意各部分之间的穿插错落关系，如"卿""微"。

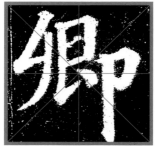 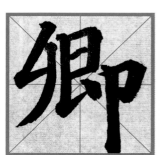 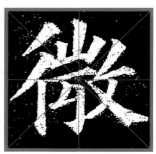 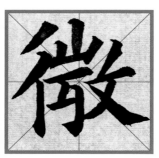

上宽下窄

上面笔画比较多，下面笔画比较少的时候，通常形成上宽下窄的结构，如"普""贤"。

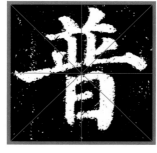 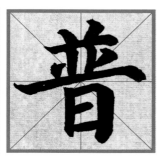 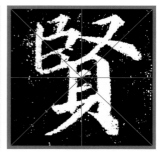 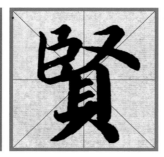

上窄下宽

上面部分笔画较少，下面部分笔画较多时，通常形成上窄下宽的结构，如"息""盖"。

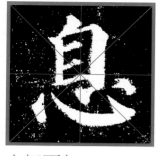 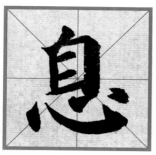 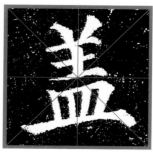 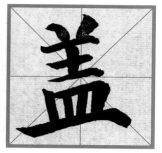

上短下长

上短下长的字，书写时应注意上面部分尽量收紧，留出空间给下面的部分，以便其伸展，如"资""负"。

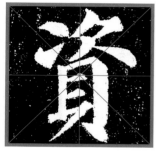 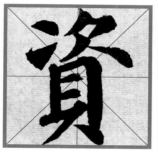 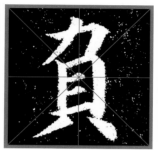 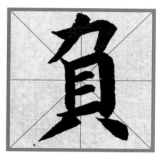

上下等高

上下等高的字，书写时应注意两部分的中心要对正，分布均匀，如"圣""乐"。

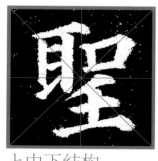 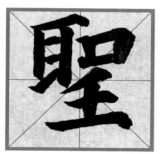 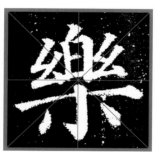 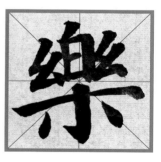

上中下结构

上中下结构的字变化较多，各部分所占的比例也因字而异。无论怎样变化，书写时注意各部分的中心要对正，如"意""翼"。

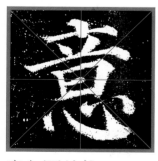 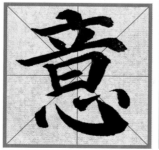

半包围结构

半包围结构的字，书写时要注意包围部分与被包围部分的疏密关系，使布局均匀，重心平衡。如"同""匹"。

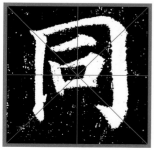 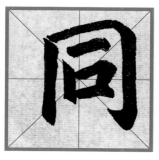 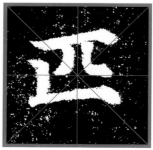 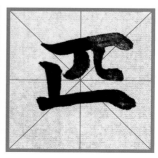

全包围结构

全包围结构的字，书写时要注意左轻右重，左短右长，字内空间分布均匀，字内笔画不宜过重，如"因""围"。

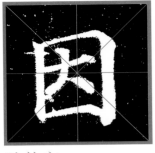 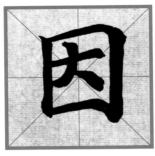 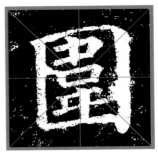 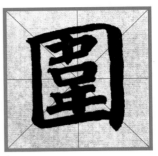

独体字

独体字由基本笔画构成，没有单独的偏旁部首，形态各异，但整体大小均匀，疏密自然，书写时应注意笔画间的呼应关系和整体结构，如"见""心"等字。

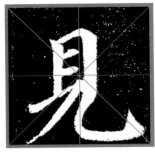 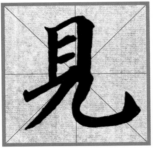 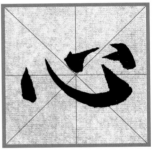

"人""火"字是以撇和捺相互支撑组成的字，撇捺舒展，相辅相成。

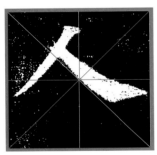 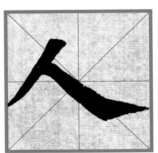 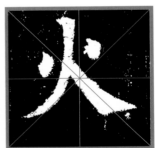 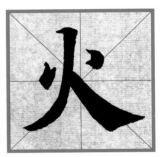

"之"字主要突出其捺画，"而"字上窄下宽，书写时注意横向舒展。

 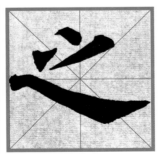 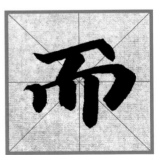

"木""不"字笔画稀少，结构应疏松伸展，用笔须浑厚饱满，书写时要注意笔画间的对应关系。

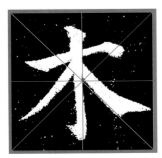 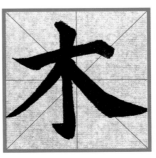 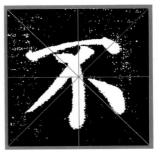 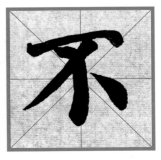

原碑

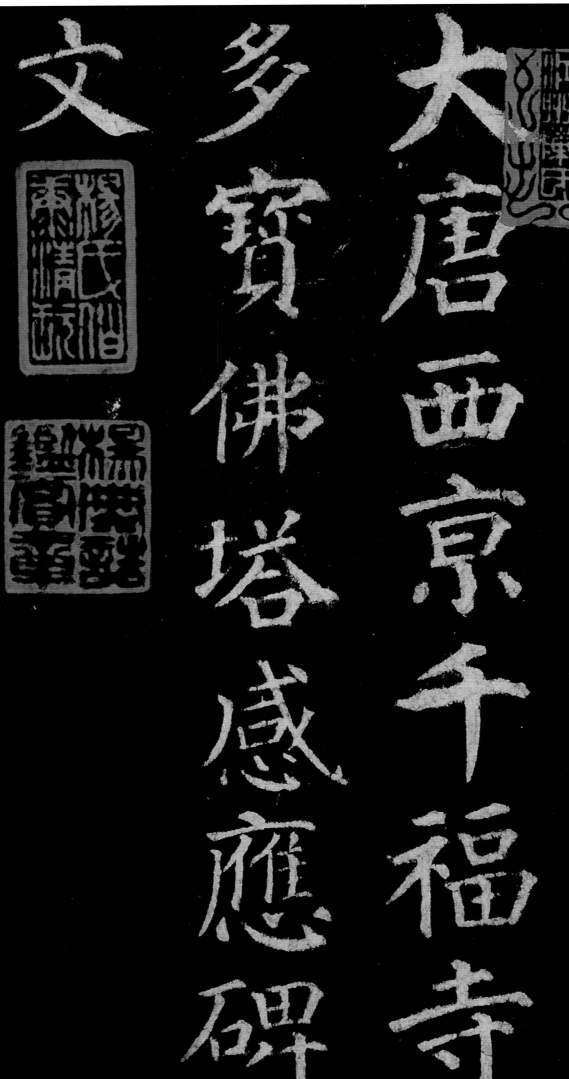

文多寶佛塔感應碑

大唐西京千福寺

南陽岑勛撰

朝議郎判尚書武

部員外郎琅邪顏

真卿書

朝散大夫檢校尚

書都官郎中東海

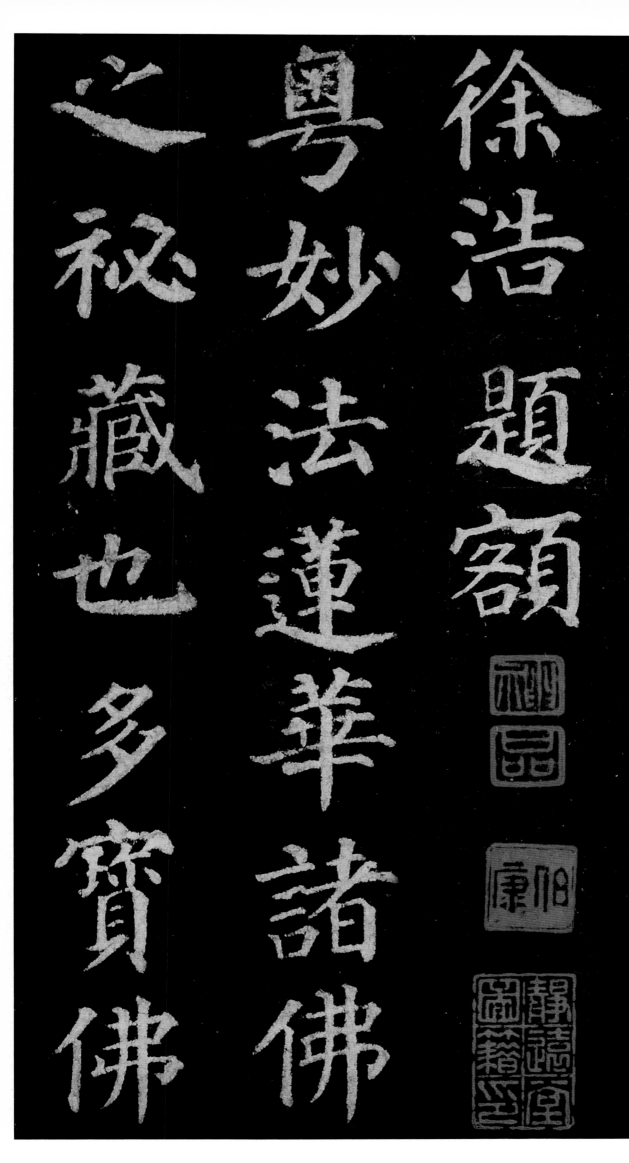

徐浩题額粤妙法蓮華諸佛之祕藏也多寶佛

塔證經之踊現也發明資乎十力弘建在於四依有禪

师法号楚
金姓程
广平人
也祖父
信著释
门庆归
法

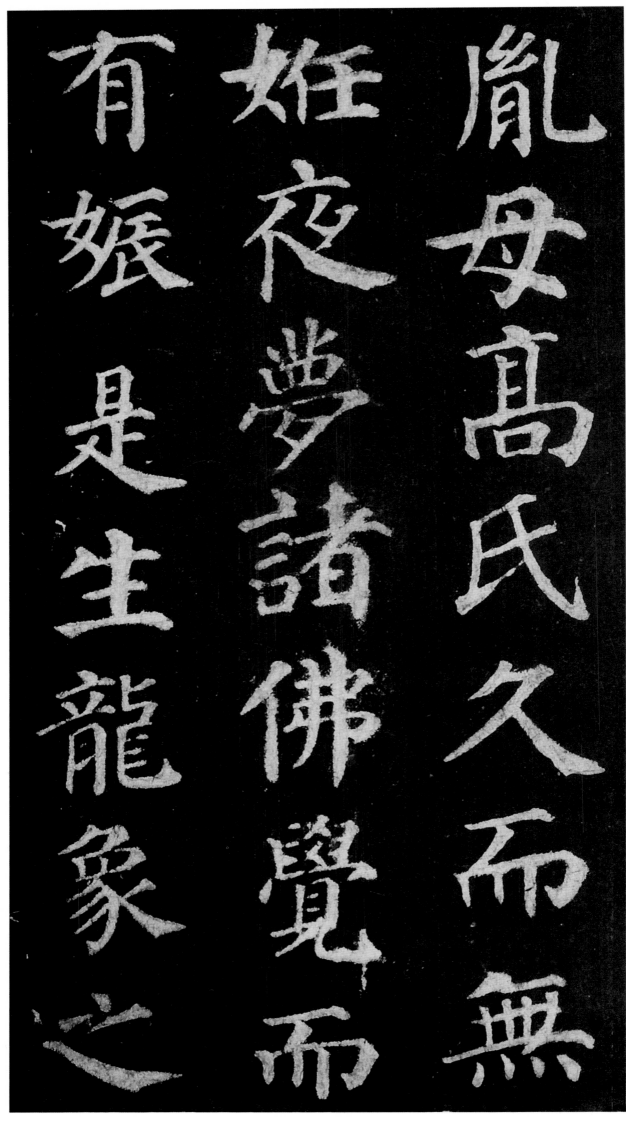

胤母髙氏久而無妊夜夢諸佛覺而有娠是生龍象之

徵無取熊罷之兆

誕弥厥月炳然殊

相岐嶷絶於荤茹

韶
龀
不
為
童
遊
道

樹
萌
牙
聳
豫
章
之

楨
幹
禪
池
畎
澮
涵

巨海之波涛年甫七岁居然厌俗自誓出家礼藏探经

巨海之波涛年甫

七岁居然猒俗自

揩出家礼藏探经

原碑 四五

法華在手宿命潛悟如識金環總持不遺若注瓶水九

岁落酸住西京龍興寺從僧篆也進具之年昇座講法

顿收孙藏異窮孚

之疾走直詣寶山

無化城而可息尒

後因靜夜持誦至
多寶塔品身心泊
然如入禪定忽見

寶塔宛在目前釋迦分身遍滿空界行勤聖現業淨感

深悲生悟中淚下如雨遂布衣一食不出戶庭卌一滿六

年誓建兹塔既而许王璀及居士赵崇信女普意善来

稽首咸捨珎財禪師以為輯莊嚴之因資爽垲之地利

见千福
默議於
心時千
福有懷
忍禪
師忽
於中
夜見有

一水發源龍興流

注千福清澄泛灩

中有方舟又見寶

塔自空而下久
之乃灭即今建
塔处也寺内净
人名法

相先於其地復見

燈光遠望則明近

尋即滅竊以水流

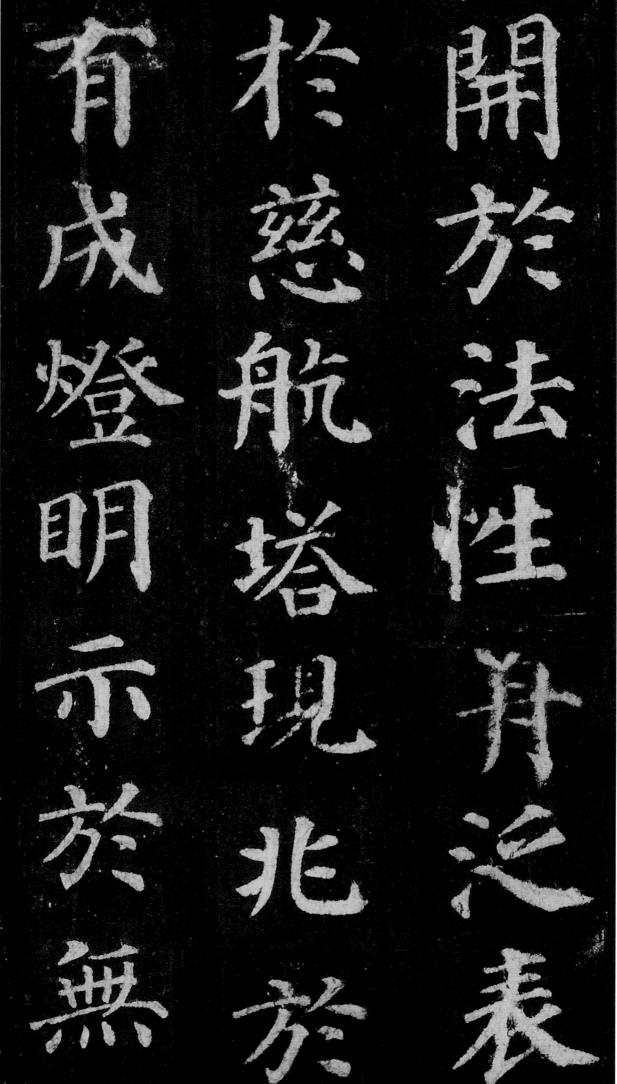

開於法性舟泛

於慈航塔現

有成燈明示於

盡非至德精感其真

翹能與於此及禪

師建言雜然歡惬

负畚荷插于橐
囊登登凭凭是
板是筑洒以香
水隐

以金鎚我能竭誠

工乃用壯禪師每

恳於築階所懇志

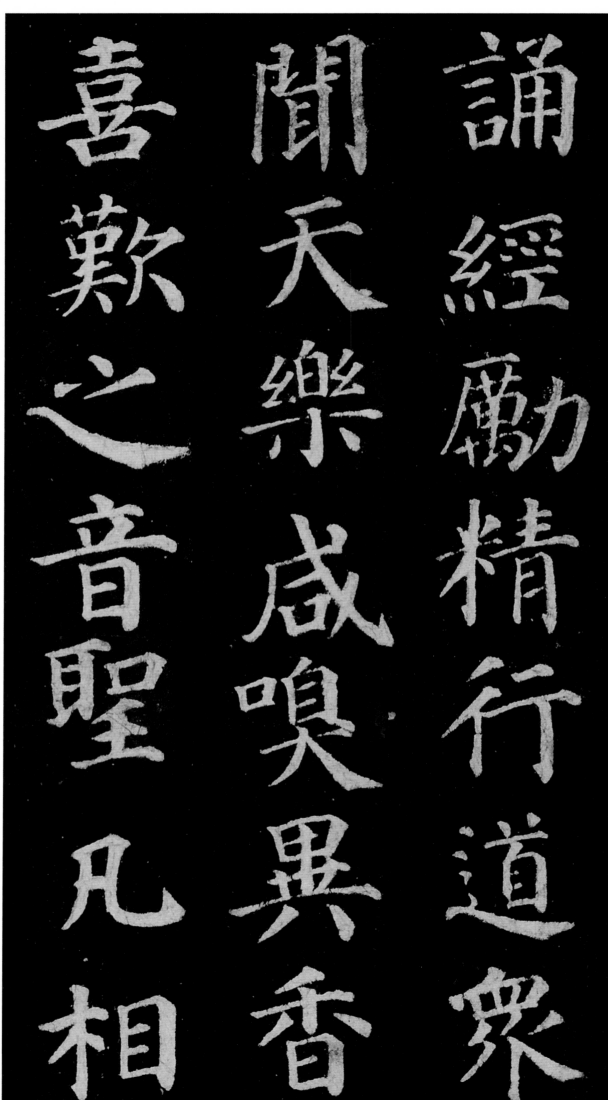

诵經勵精行道衆
閒天樂咸嗅異香
喜歎之音聖凡相

半至天寶元載創

構材木肇安相輪

禪師理會佛心感

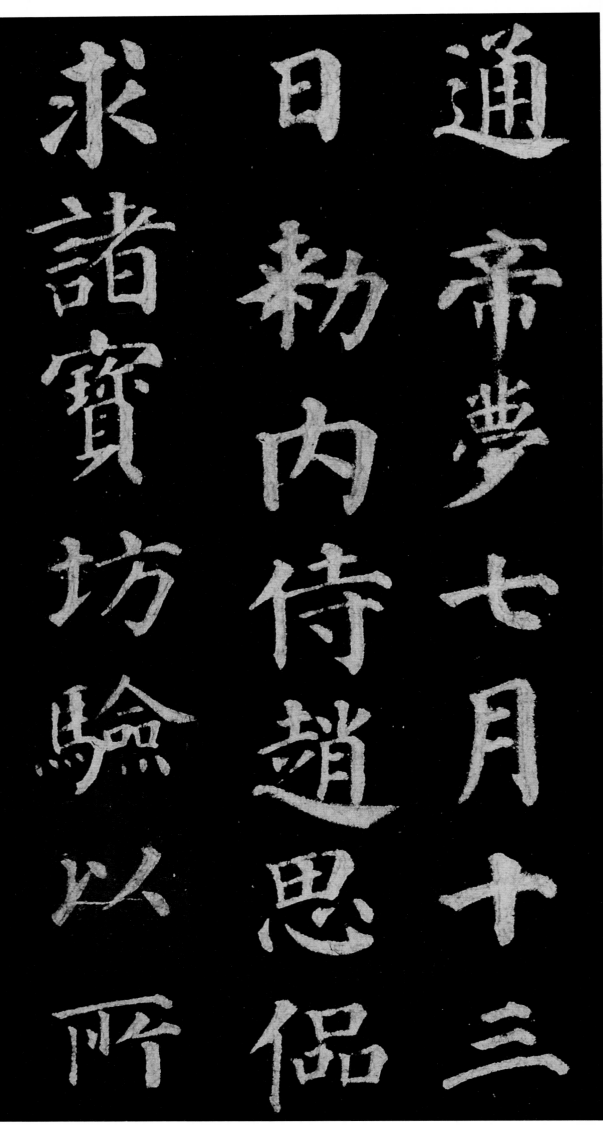

通帝夢七月十
三日敕内侍趙
思侃求諸寶坊
驗以所

夢入寺見塔禮問
禪師聖夢有孚法
名惟肖其日賜錢

五十萬絹千匹助
建修也則知精
迤行雖先天而

不違純如之心當
後佛之授記昔漢
明永平之日大化

初流我皇天宝之年宝塔斯建同符千古昭有

烈光于時道俗景附檀施山積庀徒度財功百其倍矣

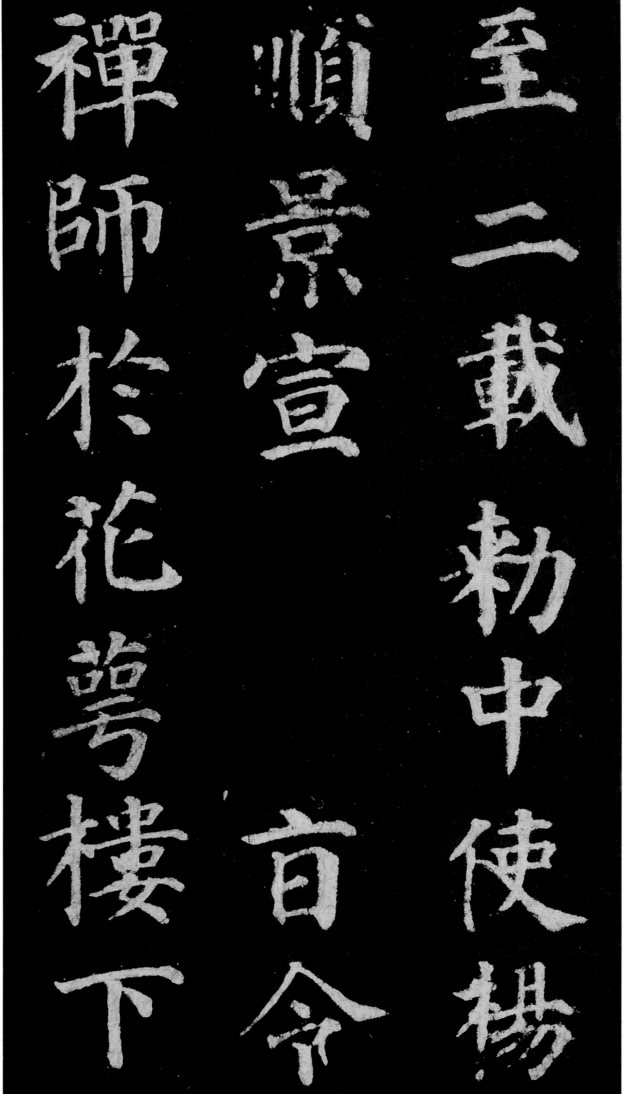

二載勑中使楊

順景宣

禪師於花萼樓下

迎多寶塔額遂總

僧事備法儀

宸眷俯臨額書下

降又賜絹百疋

聖札飛毫動雲龍

之氣象天文挂塔

駐日月之光輝塈
四載塔事將就表
請慶斋歸功

帝力時僧道四部會逾萬人有五色雲團輔塔頂眾靈

瞻
观
莫
不
崩
悦
大

哉
观
佛
之
光
利
用

宾
于
法
王
禅
师
谓

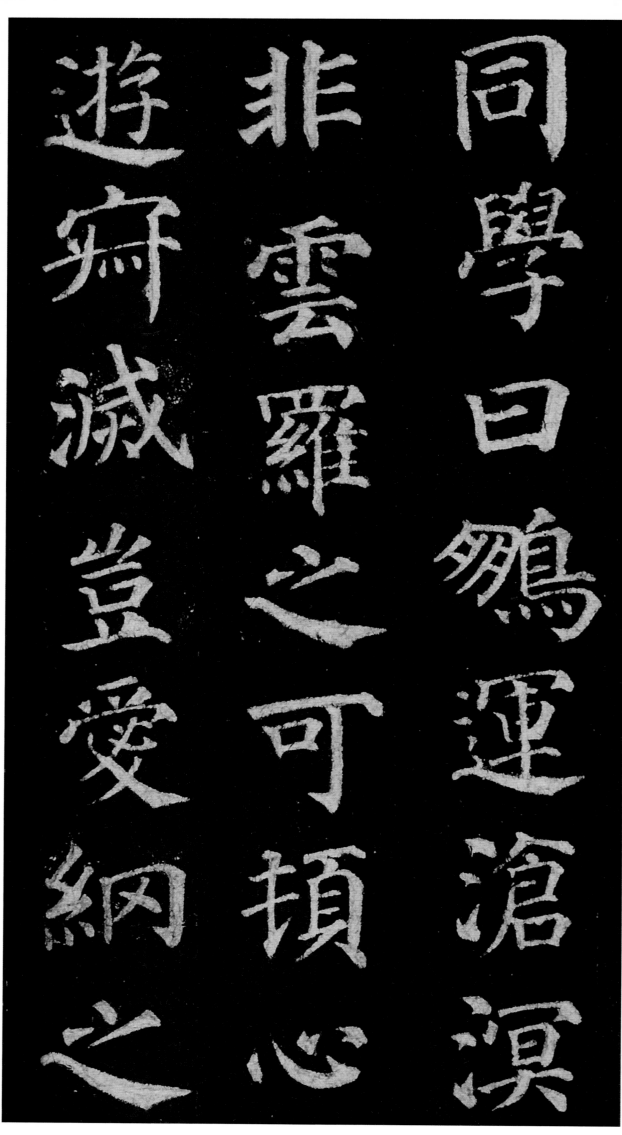

同學曰鵬運滄溟非雲羅之可頓心遊寂滅豈愛網之

能加精進法門菩

薩以自強不息奉

期同行復遂宿心

譬井見泥去水

遠鑽木未熱得火

何階凡我七僧聿

懷一志晝夜塔下誦持法華香煙斷經聲遍續炯以

為常沒身不替自三載每春秋二時集同行大德四十

九人行法華三昧尋奉恩旨許為恒式前後道場

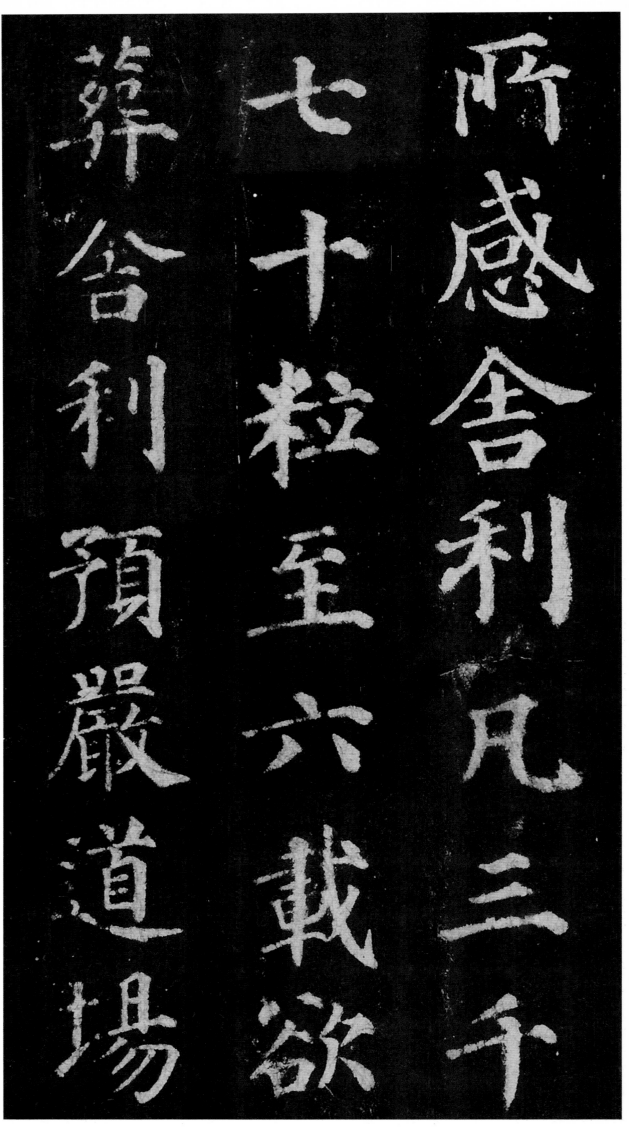

所感舍利凡三

千七十粒至六

载欲葬舍利预

严道场

又降一百八粒畫普賢變於筆鋒上聯得一十九粒莫照得一十九粒莫

不圆體自動浮光

莹然禅師無我觀

身了空求法先刺

血寫法華經一部菩
薩戒一卷觀普
賢行經一卷乃

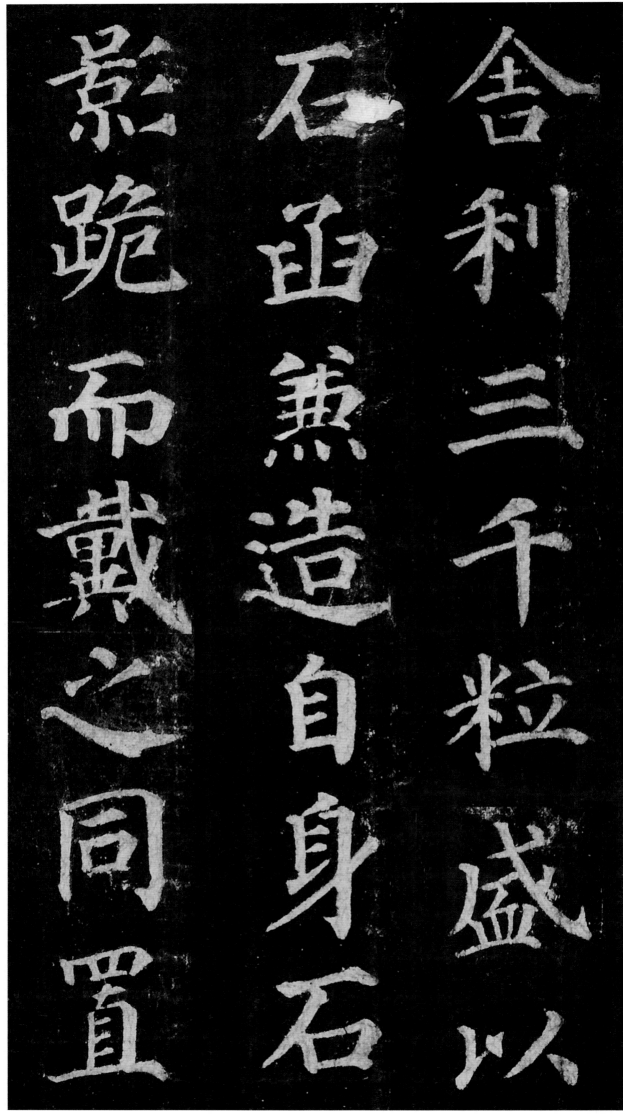

舍利三千粒盛以
石函燕造自身石
影跪而戴之同置

塔下表至敬也使
夫舟迁夜壑無變
度門劫算墨塵永

垂貞範又奉為主上及蒼生寫妙法蓮華經一千部

垂貞範又奉為主上又及蒼生寫妙法蓮華經一千部

金字三十六部用

镇寶塔又寫一千

部散施受持靈應

既多具如本传其载敕内侍吴怀实赐金铜香炉

既多具如本传其

载敕内侍吴

怀宝赐金铜香鑪

颜真卿《多宝塔碑》 九〇

高一丈五尺奉表

陳謝手詔批云師

弘濟之願感達人

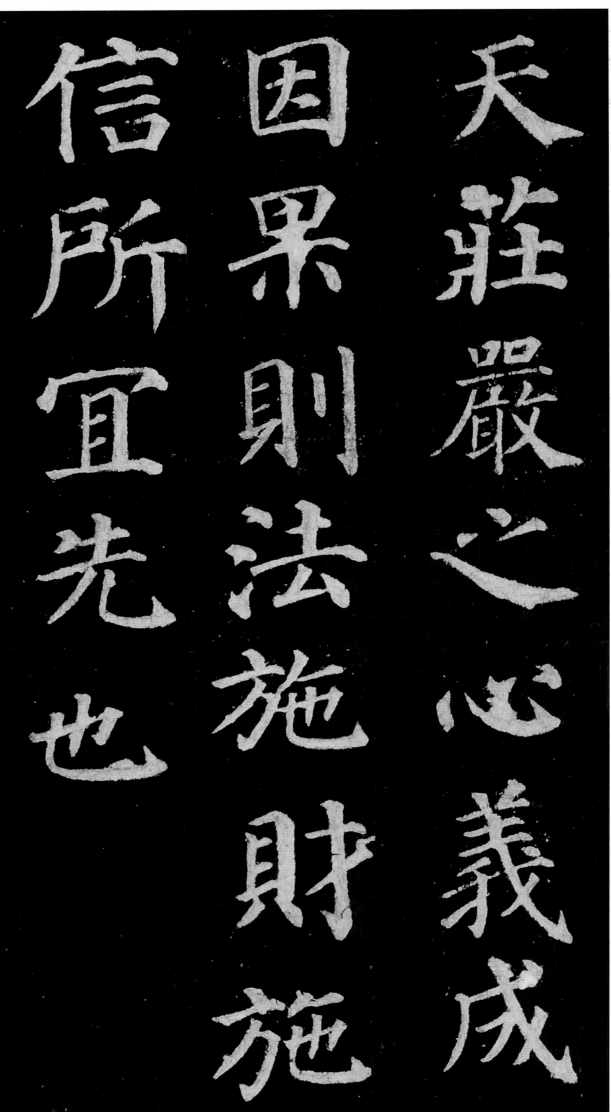

天莊嚴之心義成

因果則法施財施

信所宜先也

靈之道至握上主

符受如来之法印

非禪師大慧超悟

明
无
以
鉴
于
诚
颁

衷
非
主
上
至
圣
文

无
以
感
于

宸

倬彼寶塔
為章梵
宫經始
之功真
僧是葺
克成之業

翟主斯崇尔其为

状也则岳耸莲披

云垂盖偃下歘崛

以踊地上亭盈而

媚空中晻晻其静

深旁赫赫以弘敞

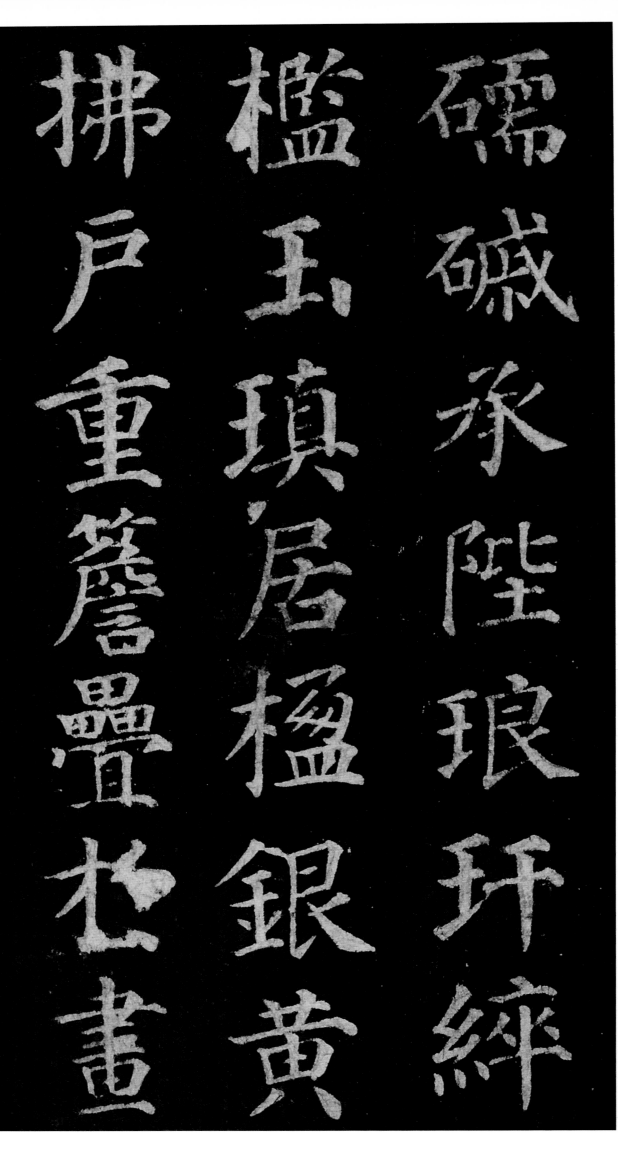

礑礆承陛琅玕綷槛玉瑱居楹银黄拂户重檐叠于画

栱反宇環其壁璫
坤靈赑屃以負砌
天祇儼雅而翊户

或復肩拏
摰鳥肘
攞偹虵
冠盤巨
龍帽抱
猛獸勃
如戰

色有奭其容窮繪
事之筆精選朝英
之偈贊若乃開局

鐍窥奥祕
二尊分座
疑對鷲山
千帙發題
若觀龍藏
金

碧炅晃環佩葳蕤至於列三乘分八郛聖徒翁習佛事

森羅方寸千名盈
尺萬象大身現小
廣座能卑須弥

容歂入芥子寶盖

之狀頓覆三千昔

衡岳思大禪師以

法華三昧傳悟天台智者尔来寂寥罕契真要法不可

以久廢生我禪師

克嗣其業繼明二

祖相望百年夫其

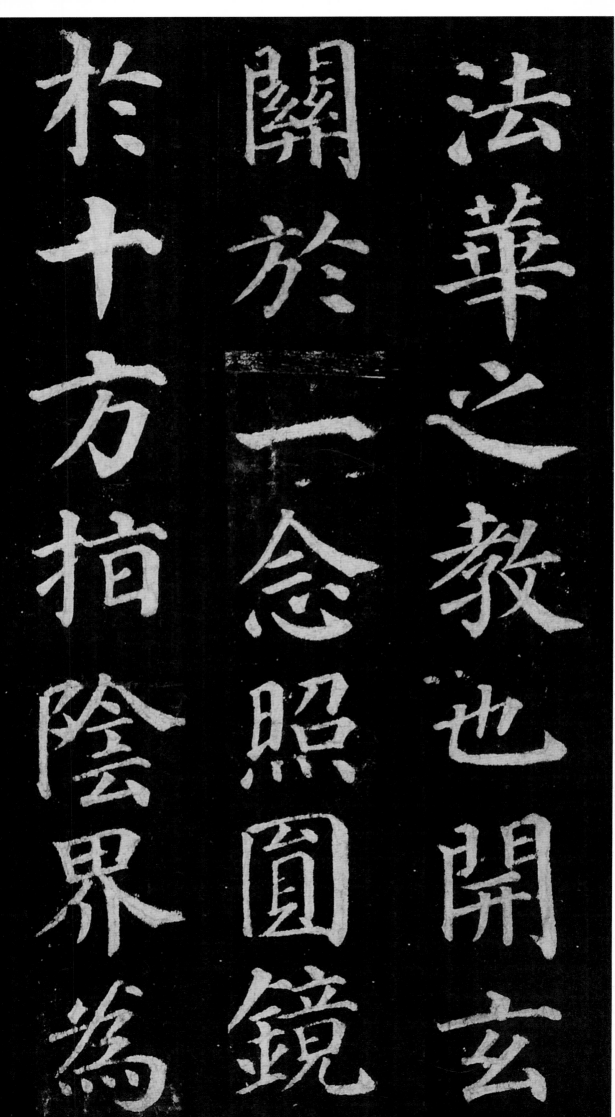

法華之教也開玄
關於一念照圓鏡
於十方指陰界為

妙門駈塵勞為法
侶聚沙能成佛道
合掌巳入聖流三

乘教門總而歸一

八萬法藏我為最

雄譬猶滿月麗天

萤光列宿山王映海蚁垤群峰嗟乎三界之沉寂久矣


萤 光 列 宿 山 王 映
海 蟻 垤 羣 峯 嗟 乎
三 界 之 沉 寂 久 矣

原碑 一一二



萤光列宿山王映海蚁垤群峰嗟乎三界之沉寂久矣

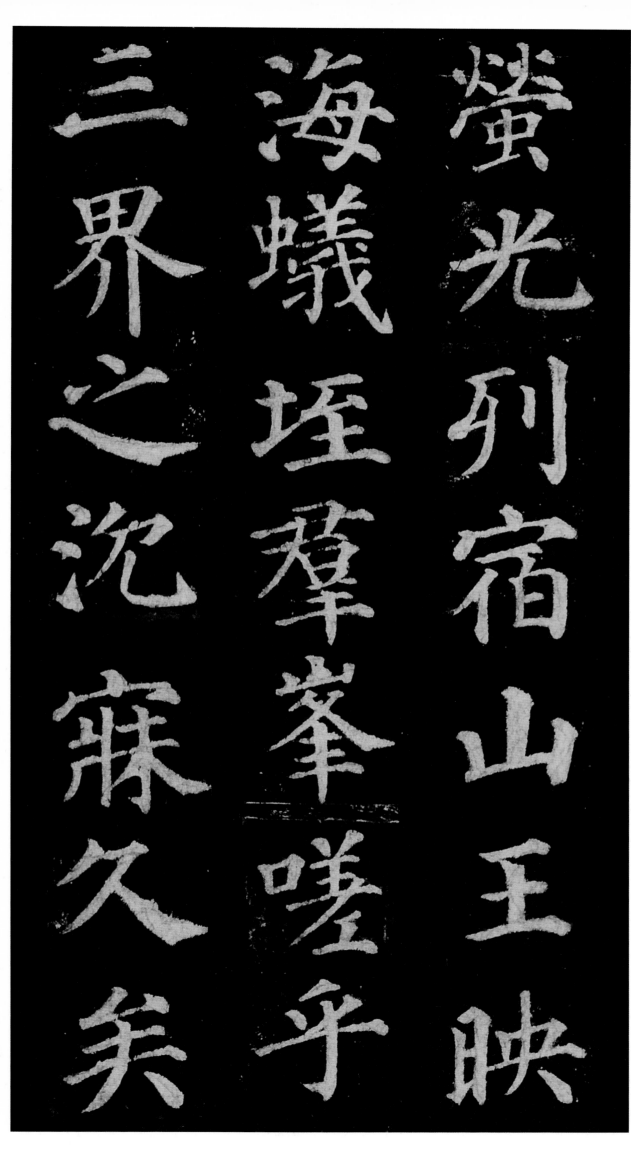

萤光列宿山王映
海蟻垤羣峯嗟乎
三界之沉寂久矣

佛以法華為木鐸

惟我禪師超然深深

悟其兒也岳瀆之

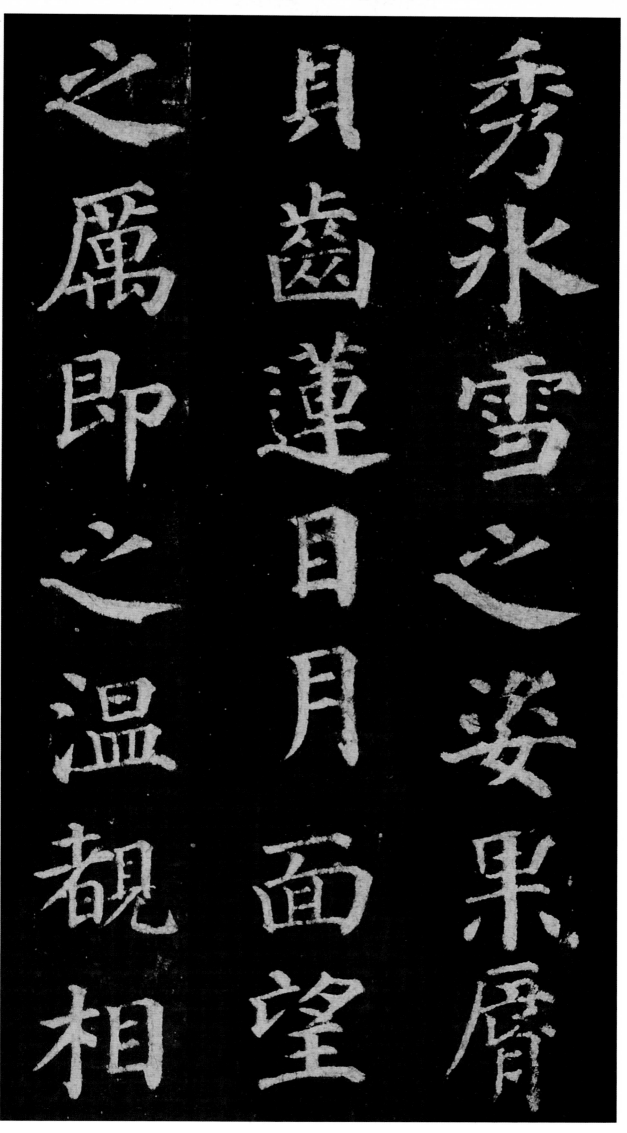

秀冰雪之姿果唇贝齿莲目月面望之厉即之温睹相

秀冰雪之姿果唇

齒蓮目月面望

之屬即之溫覩相

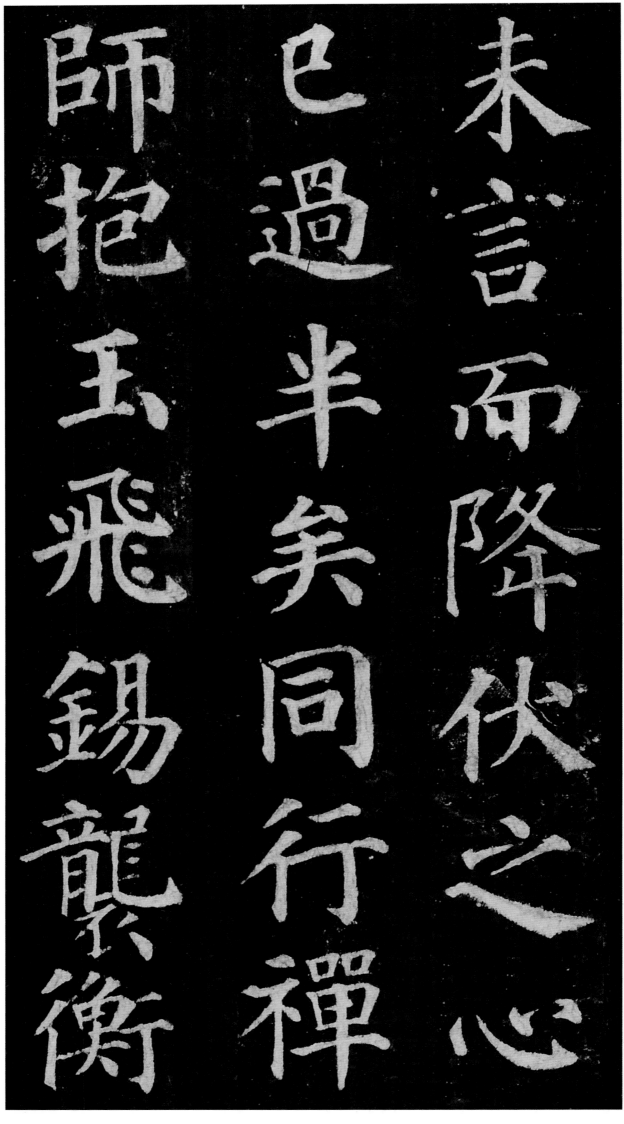

未言而降伏之
心已過半矣同
行禪師抱玉飛錫龕衡

台之祕躅傳止觀
之精義或名高
帝選或行密衆師

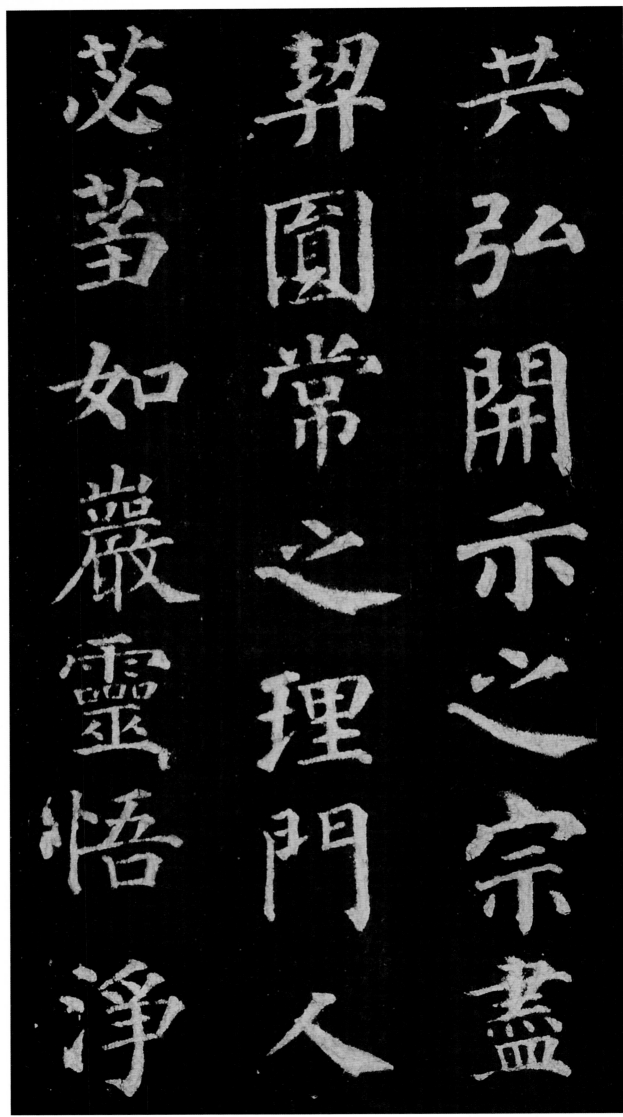

蓋弘開示之宗盡契圓常之理門人苾刍如巖靈悟淨

真真空法济等以定慧为文质以戒忍为刚柔舍朴玉

之光輝等旆檀之
圍繞夫發行者圍
因圓則福廣起因

者相相遣則慧深

求無為於有為通

解脱於文字舉事

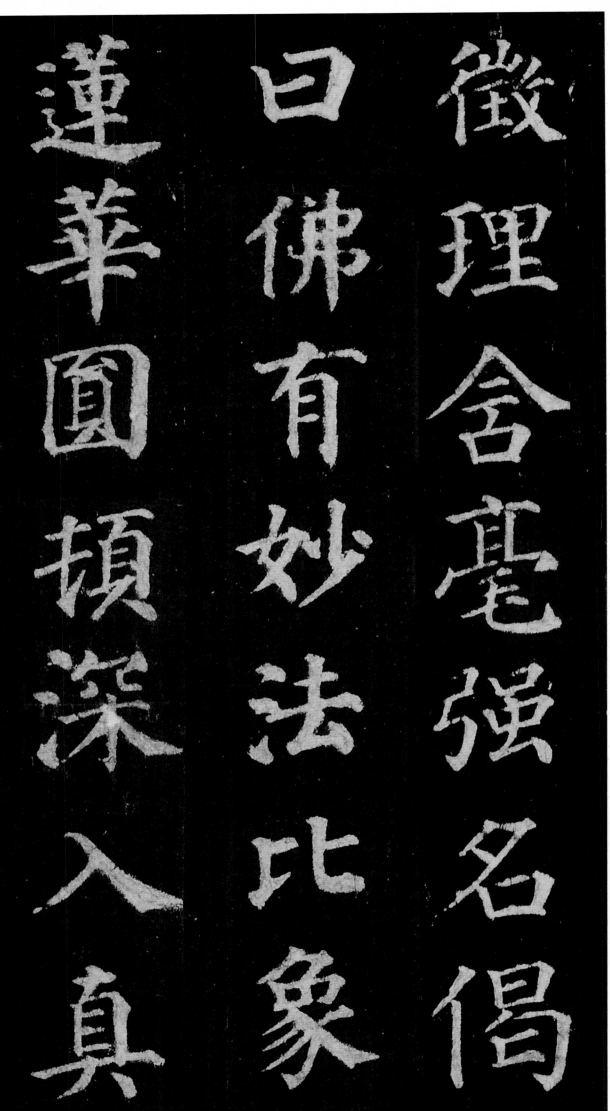

徵理含亳強名偈曰佛有妙法比象蓮華圓頓深入真

净無瑕慧通法界

福利恒沙直至寶

所俱乘大車其一於

戲上士發行正勤緬想寶塔思弘勝因圓階已就層覆

初陳乃昭
帝夢福應
天人其二
輪奐斯崇
為章淨

域真僧草創

聖主增飾中座眈

眈飛簷翼翼荐臻

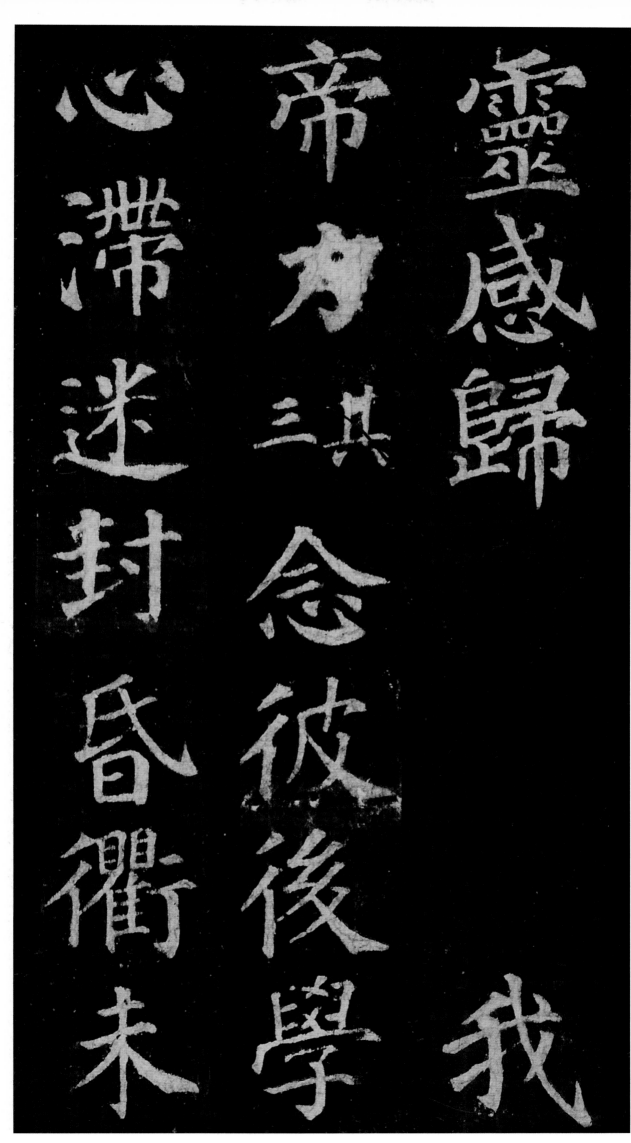

靈感歸

帝力其三

念彼後學

心滯迷封昏衢未

晓中道難逢常驚

夜枕還懼真龍

有禪伯誰明大宗

具大海吞流崇山

納壤教門稱頓慈

四能广功起聚沙

德成合掌開佛知

見法為無上其情

麈雖雜性海無漏

定養眼胎染生迷

殼斷常起縛空色

同謂筍現前餘

香何嗅其六彤彤法宇繫我四依事該理暢玉粹金輝慧

香何嗅其六彤彤法宇繫我四依事該理暢玉粹金輝慧

鏡無垢慈燈照微空王可託本願歸其七

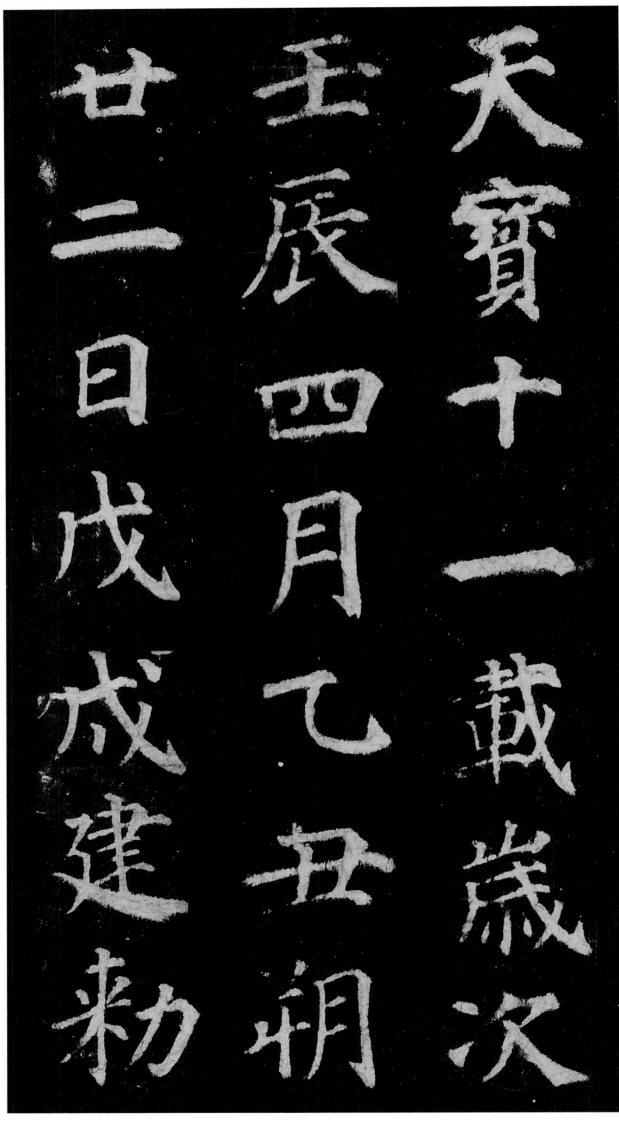

天寶十一載歲次壬辰四月乙丑朔廿二日戊戌建勅

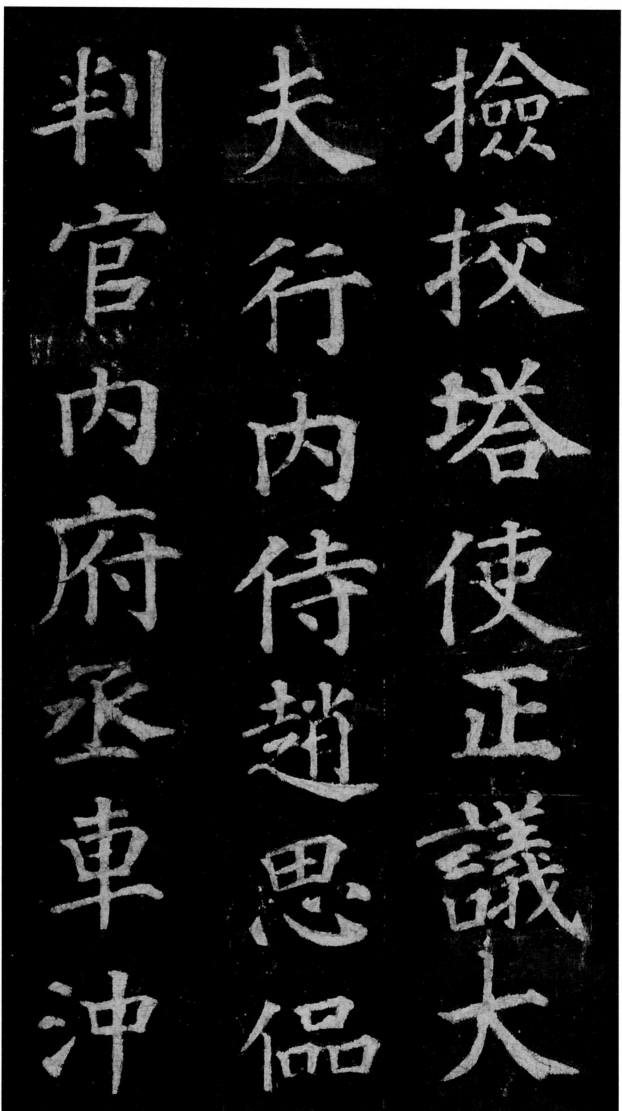

撿校塔使正議大
夫行內侍趙思侃
判官內府丞車沖